U0110773

大展好書　好書大展
品嘗好書　冠群可期

大展好書　好書大展

品嘗好書　冠群可期

圍棋輕鬆學 10

圍棋不傳之道

——從業餘二段到業餘三段的躍進

劉乾勝　著
彭　忠

品冠文化出版社

序

　　圍棋是中國傳統文化最精彩的智力魔方。數千年來，它風靡中國，東渡日本，西去歐美，南下澳洲，日益成為世界各民族喜聞樂見的高雅遊戲。

　　圍棋是一種寧靜與淡泊，它象徵著中國文化博大精深，所以說，圍棋不僅是一項技術，更是一門藝術，一種陶冶性情的藝術。在學習圍棋和下棋的過程中，每個人都可以深切地感受到，這是一種薰陶，一種理性培養的過程，讓浮躁的心漸漸沉靜下來，最終歸於一種深沉的質樸的思想情操。那些圍棋大師的沉著冷靜，相信也可以使您感受到一種莊嚴的智慧的力量。對，這就是圍棋的偉大魅力。

　　《圍棋不傳之道》把黑白世界的玄妙，用最樸素的文字，最生動的習題講出來，讓你體會到圍棋的和諧與完美。每課有趣味閱讀，講的都是古今中外經典圍棋故事，讓熱心的讀者，不僅可以學到圍棋知識，而且還享受到圍棋文化的薰陶。

　　我真誠地說，這是一部難得的好書。

陳祖源

圍棋不傳之道——從業餘二段到業餘三段的躍進

目　錄

第 1 課　先 進 理 論

世界圍棋突飛猛進，圍棋理論不斷深化與完善，過去的一些舊定石不斷淘汰，新理論、新手層出不窮。

圖 1：這是二間高夾的舊定石，由於有黑 7 的存在，黑 a 位逼很厲害，瞄著 b 位點的進攻手段。

圖 2：白不作 a、b 的交換，直接走 1 位進角，至白 3 後，即使黑 c 逼，d 位點的手段不成立，這是新定石。

圖 3：於是，黑走 1 位擋，挫敗白的意圖，白 2 至 5 後，新變化就產生了，由此推進了棋藝的深入研究。

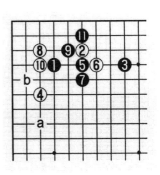

圖 1　舊定石

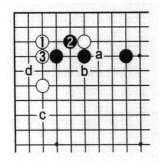

圖 2　新定石

圖 3　新變化

圖4　加藤‧小林定石

圖4：這是1984年在日本十段戰中的一局，小林光一執黑，加藤正夫執白。

黑2一間夾，白5罩，黑6尖頂，至11為加藤‧小林定石。此型只限於小目定石才能這樣走。

圖5　韓國定石

圖5：事隔數年，即在1996年第4屆真露杯三國擂臺賽中，李昌鎬執黑，馬曉春執白。

當白6尖頂，黑7竟然也能擋下，雙方變化至21後，黑棋的開拆幅度恰到好處，使人頓開茅塞。

圍棋不傳之道──從業餘二段到業餘三段的躍進

圖 6：這是
1997 年，在第二
屆三星杯世界職業
圍棋半決賽中，馬
曉春執黑，李昌鎬
執白。

　　對黑 25 長，
白 26 點是新手。
黑 29 扳是妙手，
至 34 形成新型，
當時人們津津樂
道，讚歎兩位天才
棋手的佳作。

圖6　雪崩新型

　　圖 7：即在
2001 年，在第 5
屆中韓天元對抗賽
中，常昊執白與韓
國不敗少年李世
石，走出了白 26
扳的得意之著，李
世石走了黑 27
接，雙方變化至
33，研究室的高
手，都認為白棋成
功。

圖7　得意之作

圖8 久經沙場

圖8：同年12月，在第6屆三星杯決賽中，常昊執白對曹薰鉉，又走了白1扳，曹九段以2、4簡明有力手段防衛，至10，常昊絲毫未占得便宜。

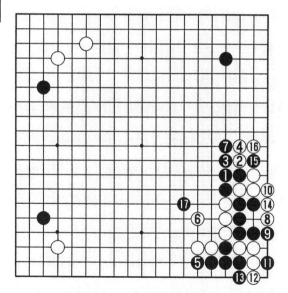

圖9 返璞歸眞

圖9：這是在2002年在第7屆三星杯賽中，胡耀宇執黑和王磊的對局。

黑1接是大雪崩最新、最好的下法，白2扳活動，以下至17是最新流行型。

圖10：白1
靠是巧妙防黑a
位挖，為吳清源
首創，馬曉春黑
2擋，白3點，
至8止，白外面
幾子變輕，白實
現了自己的作戰
意圖。

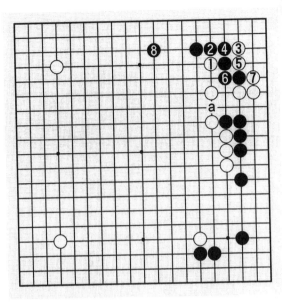

圖10　21世紀構思

圖11：時隔
兩月，在中日天
元戰中，當柳時
薰在1位靠時，
馬曉春在黑2
挖，至黑8跳，
形成一種新變
化。

　　局後探討，
此型結果各有所
得。

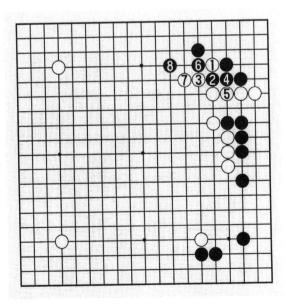

圖11　吃一塹、長一智

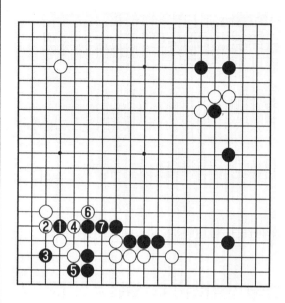

圖 12　善於學習

圖 12：在第 1 屆 LG 杯賽中，李昌鎬也走了黑 1 靠，3 點的手法，小林覺應了白 4 挖，黑 5 拐好，至 7 後，黑連成一體，無疑黑成功。

韓國流全方位，深層次地研究了圍棋規律，其成果令人耳目一新，這必將給圍棋界帶來一場深刻的革命。

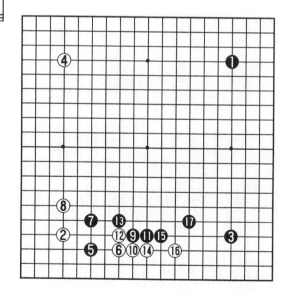

圖 13　韓國流

圖 13：黑 7 跳、9 罩，這是很早就有的下法。白 16 跳出，黑 17 飛是韓國流，這是重視中腹的一種構思。

圖14：白棋
若走 1、3 挖
粘，黑以 2、4
應對，白 5 沖，
黑 6 佔據大場，
由於黑有 a 位點
角的手段，黑棋
歡迎這種轉換。

圖 14　宏偉構思

圖15：日本
棋手是走 1 位打
入，白 2 壓，以
下至 10，黑獲實
地，白得外勢，
這種技法在棋界
流傳了許多年。

圖 15　日本理論

圖16　韓國理論

圖 16：李昌鎬率先走 1 位高位打入，白 2 托，黑 3、5 順勢壓過來，黑棋的外勢與黑⬤兩子配合相互生輝，韓國理論確有高明之處。

圖 17　循規循善

圖 17：黑 1 逼，白 2 大飛，黑 3 單關守角，這是日本棋手循規循善的著法，給人的感覺是彬彬有禮，一副紳士派頭。

圖 18：遇到
白 2 大飛場合，
韓國棋手走 3 位
逼，咄咄逼人，
白 4 擋，黑 5 貼
起，以下至 11
飛，黑在右下角
圍了很大的空，
無疑是成功的。

圖 18　咄咄逼人

圖 19：這是
高中國流產生的
局面，日本棋手
總是走 1 位飛
攻，白 2 關，黑
3 白 4，這種下
法慢條斯理，沒
有給人一種壓迫
感。

圖 19　慢條斯理

圖20　氣勢洶洶

圖20：韓國棋手，立刻走1位肩沖攻擊，氣勢洶洶，白2沖，黑3扳，雙方交戰至10，黑上邊有廣闊的陣勢，韓國流的兇悍棋風，由此可見一斑。

在基礎理論研究方面，韓國也居於世界領先水準。

圖21：這是已經流傳了半個世紀的定石，韓國棋手挖掘了黑1、3的銳利手段，白4若擋，至9白被撕裂了。

圖22：白若走1位扳連通，但實在太委屈，黑先手提花，白被壓迫在二路，痛苦不堪。

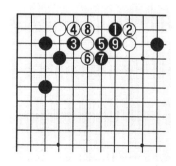

圖21　深度挖掘

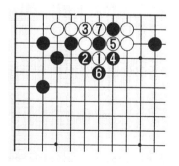

圖22　痛苦不堪

圖23：黑1侵分，白2、4防守，以下至7的定石，在棋界流傳多年。韓國棋手研究的新手法，令人耳目一新。

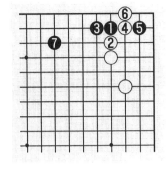

圖23　傳統手法

圖24：白2二路攻逼是韓國棋手開拓的新思路，黑3若尖出，白4再守角，黑5壓，開始奔命。

圖25：白2逼時，黑3進角是正確的選擇，至白8，黑棋保留不走，以最佳時機打劫抗爭。

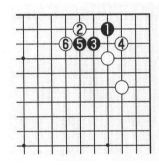

圖24　黑奔命

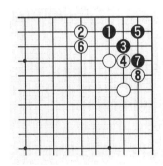

圖25　打劫

圖26：黑1跨，這是韓國棋手開發的新手。

圖26　不斷創新

圖27：白1沖是當然的一手，黑2斷，以下至黑6逼，白棋幾子很侷促，是上當之形。

圖28：白3長抵抗，黑4頂手筋，白5拐，黑6以下形成黑棋有利的戰鬥。

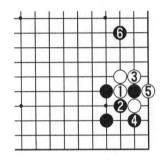

圖27　上當之一

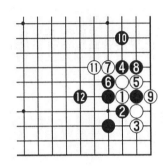

圖28　上當之二

圖29：白3拐是冷靜的好手，黑4必爬，白5打，以下至10是正解。

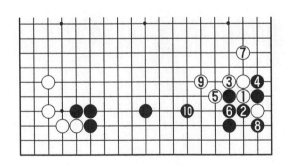

圖29　正解

中國棋手對某些型也進行了獨特的研究。

圖30：白△拆二是中國棋手開發的棋形。日本棋手後藤俊午九段發明了黑△怪飛，中國棋手對這步棋進行了深入研究。

圖31：若白走1位飛，黑2點，以下至10後，黑△的位置，顯然比在a位生動。

圖32：白1頂，是我國棋手發明的新手，這步棋似愚實佳。

圖30　怪飛

圖31　意義

圖32　頂

圖33：黑1、3與白正面作戰，白4至8斷也不甘示弱，黑9打好手，白10反打是爭先的手法。黑17、19沖斷，雙方戰鬥至27，大致兩分。

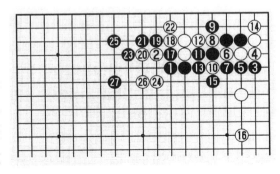

圖33　兩分

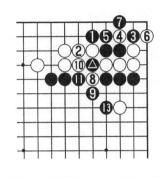

圖34 凝固　　⑫ = △

圖34：當黑在1位打時，白2如單接，黑3扳，白棋雖然能通連，但子力凝固而失敗。

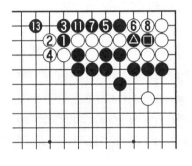

圖35 痛苦　⑨⑫ = △　⑩ = ◨

圖35：黑1時，白2、4抵抗，黑5爬嚴厲，以下至黑13跳出作活，白實地損失太大，白角也須做活，白痛苦。

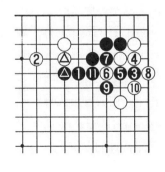

圖36 淘汰

圖36：黑1退是穩健的下法，以下至11的定型，是已經逐漸被淘汰的定石，只多了白△與黑△交換，黑無任何便宜，這就是白△頂的目的。

圖37：黑1小目，白2高掛，黑3上靠，以下變化至13時，白14小尖是經典手筋。

圖38：當白1斷時，黑2單立冷靜，白3貼時，黑6跳是殺著，白7如沖，以下至11，黑先手完成外勢。

圖37　經典

圖38　殺著

圖39：白7曲線救國，黑棋依然有好手，就是黑10漂亮手筋，白無法動彈。

圖40：白在1位跳反擊。黑2、4沖斷，黑6接時，白7打，苦肉計，黑8、10獲利很大，白11靠，以求右邊獲利——

圖39　漂亮

圖40　苦肉計

圖 41　劫爭　　㉕ ＝ ㉓
　　　　　　　㉖ ＝ ㉑

圖 42　孤棋

圖 43　天外來客

圖 44　成功

圖 41：緊接上圖，黑 3 強手，黑 15、17 好手，以下至 29，形成劫爭，白棋沒有可以相匹配的劫材，白棋失敗。

圖 42：白棋只有走 2 位長出，黑 3 跳，白 4 壓，以下至 12 虎。黑 13、15 厚實，黑兩邊都走好，白棋自己跑出一塊孤棋有意義嗎？

日本棋手也有自己的研究成果。

圖 43：白棋雙飛燕後，黑 1 尖出，白 2 虛罩，天外來客。

圖 44：黑 1 飛是憑感覺的一手，白 2 退回，黑 3 擋，白 4 點角，白 8 擠妙手，以下至 18，白棋成功。

圖45：黑2、4若攻擊，白5、7扳斷，至11，白兩塊棋通連，黑掉進白設計的陷阱中。

圖46：黑1是正著，白2退時，黑3扳是要點，白4擠時，黑5強硬，雙方交火至21，大致兩分。

圖45　陷阱

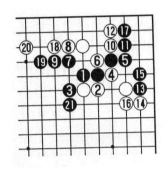

圖46　正著

圖47：黑1尖出，白2黑3交換後，白4點是銳利一擊。黑5爬，以下至12形成轉換。

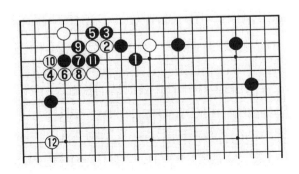

圖47　中盤作戰定石

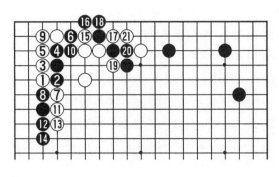

圖48　聚殲

圖48：黑2是不能壓的，白7扳時，自己征子有利，以下至21，黑數子被吃。

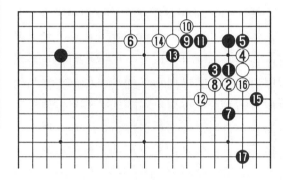

圖49　精華

圖49：黑9碰是本型精華。白12出頭，黑15、17調整姿態。

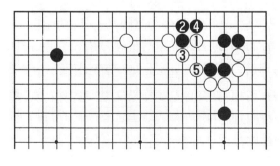

圖50　出奇

圖50：白1夾強烈地反擊，黑2立軟弱，以下至5，白出奇制勝。

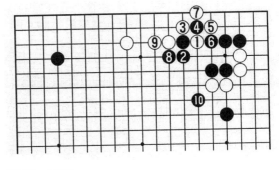

圖51：黑2
以下做準備工
作，至9後，黑
10強襲，雙方
複雜的戰鬥難解
難分。

圖51　難解

圍棋故事

神話小說家吳承恩

　　吳承恩是明代傑出的小說家。字汝忠，號射陽山人。蜚
聲中外的長篇神話小說《西遊記》就是他的傳世傑作。

　　據史籍所載，吳承恩在青少年時期就以「性敏而多慧、
博覽群書、為詩文下筆立成」而聞名於淮安。可是，從吳承
恩自己的記述和回憶來看，他除了愛好文學之外，還對圍棋
活動懷有極大的興趣。

　　由於吳承恩以文才著稱，所以，每當淮安一帶有重要的
文化娛樂活動他總被邀請去參加。吳承恩在江南結識了弈林
後起之秀──李沖。

　　李沖落子敏捷，棋路靈活多變，攻殺凌厲，吳對他的棋
風評價很高。吳承恩在詩中寫道：

　　　　嗟君此手信絕倫，滿堂觀者驚猶神。

　　　　男兒不藝則已矣，藝則須高天下人。

　　詩中不僅讚揚小李棋藝高超，同時還鼓勵這位新秀繼續奮發上進。

　　吳承恩晚年居住在淮安委巷，長期以賣文度日，生活清苦。但他仍割不斷對圍棋的眷戀之情，時時沉湎於美好的回憶之中。每年初秋乍涼，吳承恩總不免回首往事感歎連連，有時竟會神思恍惚，夢遊故地。一覺醒來，他只得推枕攬衣，徘徊窗前，望著院中亭亭數竿青竹，低聲吟誦：

　　　　夏簟照琅玕，涼颸忽又至。

　　　　一枕夢江南，棋聲在秋寺。

　　據說，《西遊記》是吳承恩晚年的作品。吳承恩在這部長篇神話小說裏把圍棋活動描繪得遍及仙界人間，即使是生活在社會下層的知識份子——樵夫李定偶得空閒也常常「閑觀縹緲白雲飛，獨坐茅庵掩竹扉。無事訓兒開卷讀，有時對客把棋圍」。

　　至於描寫唐太宗和魏徵對弈情景，吳承恩更是不惜筆墨，在大段引用爛柯經之後乘著餘興還附詩一首：

　　　　棋盤為地子為天，色按陰陽選化全。

　　　　下到玄微通變處，笑誇當日爛柯山。

　　這些詩表達了作者對圍棋無比喜愛之情。

第 2 課　更　酷　飛　刀

　　所謂「飛刀」，就是定石中的新變化，對方不熟悉便陷入困境而遭受損失。

　　圖 1：白 4 小飛，就是這一刀！樸實，但又極具殺傷力。由於這一刀的出現，有可能無人再敢下二間高夾。

　　圖 2：黑 1 跨，正面作戰，黑 5 跳是手筋，白 8、10 是形，黑 11 至 17 後，白 22 自重，白 32 更酷，展開了第二波的攻擊。

圖 1　飛刀

圖 2　更酷

例題 1

　　白⊙飛時，黑走⊙位飛，白怎樣應對。

例題 1

　　正解圖：白1飛防守，黑2尖頂時，白3黑4後，再於5長出。白7壓，黑8、10控制中原，白11、13是手筋，以下至27飛，白棄子取勢成功。

　　變化圖：白△飛時，黑若走1位沖吃，白就在2位打，白更厚實。

例1　正解圖

例1　變化圖

例題2

例題 2

　　白△飛，初看很生動，其實棋形很薄，黑有沖擊手段。

　　正解圖：黑1尖頂是嚴厲的一擊，白2如長，黑3扳很厲害，至9，白不行。

　　變化圖：白2如尖防守，黑3扳，白也十分難受，白4抵抗，黑5以下白也被吃。

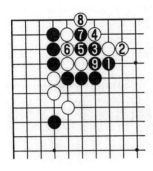

例2　正解圖

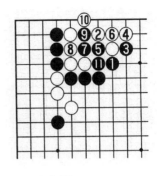

例2 變化圖

例題 3

黑⬤沖破眼，白該怎樣防守。

正解圖：白 1 接，黑 2 打，白 3 做劫。白 5 是本身劫，至 7 後，黑還要防白 a 位跳，黑非常被動。

例題 3

變化圖：當白 5 爬時，黑 6 長應劫，白 7 提劫，黑沒有恰當的劫材，同樣難辦。

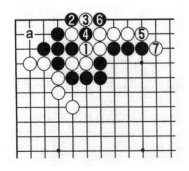

例3　正解圖

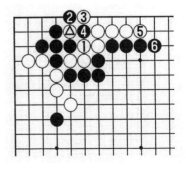

例3　變化圖　　　⑦ = ⬤

例題 4

例題 4

白⬧托，黑
⬤碰，頗有新
意，白怎樣應
對。

正解圖：白 1 挖是最強應對，黑 2 必然，黑 4 打好
手，白 5 打，以下至 14，黑稍優。

變化圖 1：白 5 如立下，黑 6 接，白 7 補一手，至黑 10
止，白角變成黑角，好壞自明。

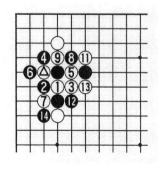

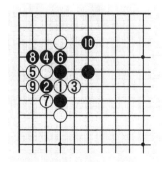

例 4　正解圖　　　＝　⬤　　　例 4　變化圖 1

變化圖 2：白在 7 位打，黑 8 接，白 11 擋下強硬，黑 12 斷，將形成激戰，變化至 16，黑進退的餘地大些。

失敗圖 1：如果劫材絕對有利，白 1 頂或許是可以考慮的一步棋。但一般情況，似不適宜，容易造成白子力過於凝固。

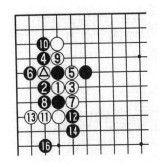

例4　變化圖2　　⑮ = △

例4　失敗圖1

失敗圖 2：白 1 扳，要求分而自治，黑 2 反扳是好手，雙方戰鬥至黑 12，白難以兩全。

失敗圖 3：白 1 長無謀，黑 2 順勢沖下，至 4 黑厚實。

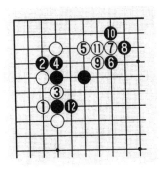

例4　失敗圖2

例4 失敗圖3

例題 5

例題 5

多了白⑥與黑▲的交換，此時黑⬤碰，白又如何應。

正解圖：白 1 挖，黑 2、4 打接簡明，白 5 沖正著，以下至 10 拆，兩分。

變化圖 1：白 5 如拐，封住黑棋，黑 6 接戰鬥，白 11 如跳，黑 14 是手筋，白 15 沖後，黑 22、24 又是好棋，白難下。

例 5　正解圖

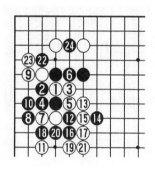

例 5　變化圖 1

變化圖 2：白 1 粘，黑 2 飛出，白 3 再補，黑 4 跳後，作戰黑不怕。

失敗圖 1：白 1 挖時，黑 2 在上邊打不好，白 5 斷後，黑作戰不利。

失敗圖 2：白 1 頂方向錯誤，黑 2、4 後，白一子失去了活力。

例 5　變化圖 2

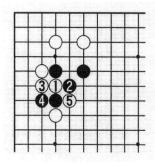

例5　失敗圖1

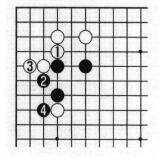

例5　失敗圖2

失敗圖3：白1立不好，黑2、白3斷，黑4以下是調子，白不利。

例題 6

這是大雪崩型，白△斷，黑怎樣應。

正解圖：1至4是雙方最佳應對，黑5斷，以下至14後，

例5　失敗圖3

黑15連扳是手筋，至29形成兩分的結果。

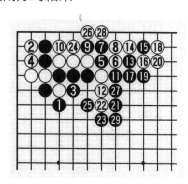

例題 6

例6　正解圖

變化圖 1：白 2 打，尋求轉換，至黑 7 粘，黑可下。

變化圖 2：黑 1 單枷，白 2、4 算路深遠，黑 5 扳，7 粘，白 8 靠，精妙，解消了黑 a、b 的手段。

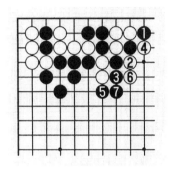

例 6　變化圖 1

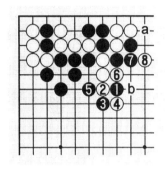

例 6　變化圖 2

變化圖 3：黑 1 沖，至 9 立後，白 10 只有打，黑 11、13 出動，但白 16 嚴厲，以下至變化至 24，黑苦戰。

失敗圖：黑 1 跳不是正著，白 2 抱吃，白 4 以下連爬幾手後，再從 14 長出作戰，黑不利。

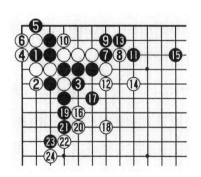

例 6　變化圖 3

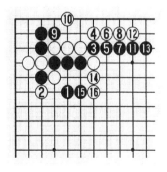

例 6　失敗圖

例題 7

黑⬤上靠，白△挖，引發激戰，黑如何把握戰鬥的進程。

例題 7

正解圖：黑 1 打，至白 4 後，黑 5 接是有力的一手。白 6 跳出，注重大局，以下至 11 後，黑充分可戰。

例 7　正解圖

變化圖1：假設白1斷，黑2、4後，再於10位飛攻，白苦戰。

變化圖2：白1直接斷，至7後，黑8扳二子頭，白9、11防守，黑12碰嚴厲。白13至19整形，黑20跳，形成戰鬥局面。

例7　變化圖1

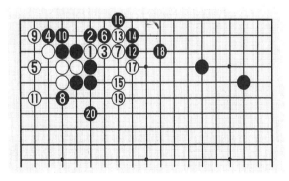

例7　變化圖2

失敗圖1：黑5有些軟弱，白6點後，再8、10調整姿態，白充分可戰。

失敗圖2：黑1扳，與白在角上爭奪也不妥。白2、4後，再於6位斷，以下至12後，白充分可戰。

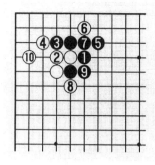

例7 失敗圖1

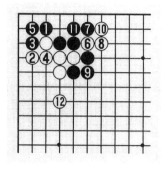

例7 失敗圖2

失敗圖3：黑若在1位爬，白2、4轉換，白先手在握。

例題8

黑❹扳時，白△碰，黑如何應對。

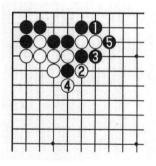

例7 失敗圖3

例題8

正解圖：黑1至5是正確的應對，白6、8後，黑9是先手，至11攻黑主動。

變化圖1：黑△時，白棋脫先，黑有1位飛的殺手，白4團，黑5點，至9白淨死。

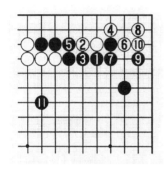

例8　正解圖

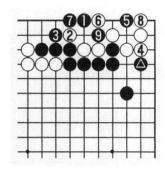

例8　變化圖1

變化圖2：黑1退過分，白4跳好手，至7後，白8手筋，至14成劫，黑勉強。

失敗圖：黑1扳，略顯軟弱，至白6後，白不錯。

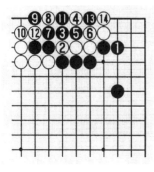

例8　變化圖2

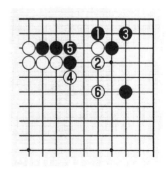

例8　失敗圖

習題 1

黑▲跳時，白△拐，黑應怎樣應對。

習題 2

白△飛攻是此形的新變化，黑如何防守。

習題 3

白△壓，暗藏著陰謀，黑須識破，妥善防範。

習題 4

這是妖刀定石的新變化，黑▲斷是兇狠的一手，白如何反擊。

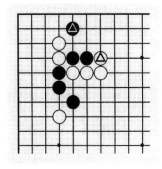

習題1

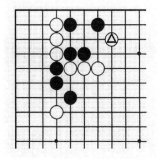

習題2

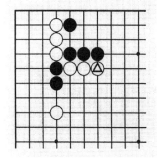

習題3

習題4

習題 5

黑△超大飛是「工藤長刀」，此套路深奧，白棋如何應。

習題 6

黑 1 至 5 的手法，怪異、刁鑽，白須冷靜行棋。

習題 5　　　　　　　　習題 6

習題 7

白△碰是最強手段，黑怎樣應對。

習題 7

習題 8

黑 ▲ 連扳，在古代稱為「大壓梁」，此變化複雜，白如何抵抗。

習題 8

習題 9

黑 2 關，白 3 飛，在我國宋朝就有的下法，古譜中稱「大角圖」，黑怎樣應。

習題 9

習題1　正解圖　②①②⑦ = ❼
　　　　　　　②④ = ⑱

習題1　失敗圖1

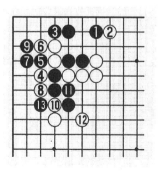

習題1　失敗圖2

習題1解

正解圖：黑1跳正著，白2扳，白4靠與黑對殺，黑7、9是局部要點，黑15夾是製造劫材的好手，白16立，以下至27提劫，白尋找劫材困難，十分難辦。

失敗圖1：白2若直接靠上去，黑5、7與白殺氣，以下至17，白差一氣被吃。

失敗圖2：至3時，白再於4位扳已晚，黑5斷成立，白10、12欲封住黑棋，黑13斷，白崩潰。

變化圖：黑1接時，白2提做活，黑3扳出，當白6跳時，黑7刺是顧全局的好手，雙方攻防至18是可以接受的變化。

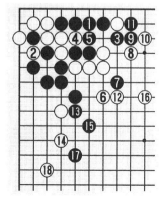

習題1　變化圖

習題 2 解

正解圖：黑 1 爬必然，白 10 擋後，黑 13 自重，白 14 立後有 a 位挖的手段，黑 15 擋，白 16 做活，結果大致兩分。

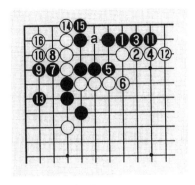

習題 2　正解圖

失敗圖：黑 1 扳殺白角，白 2 點是反擊的手筋，黑 3 若頂，白 4 以下做好準備，再 12、14 封鎖黑棋，雙方戰鬥至 32，黑即使吃掉白角，白外勢很完整，黑仍失敗。

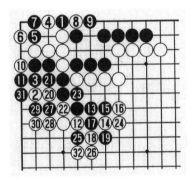

習題 2　失敗圖

習題 3 解

正解圖：黑 1 先扳，再於 3 位長是次序，白 6 擋後，黑 7、9 擴大眼位，白 14 點是要點，至 21 形成兩分結果。

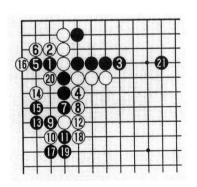

習題 3　正解圖

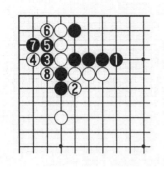

習題 3　失敗圖

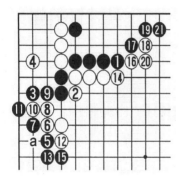

習題 3　變化圖

失敗圖：黑 1 單長不好，白 2 壓異常嚴厲，黑 3 再扳時，白 4 夾手筋，黑 5 長，白 6、8 後，黑失敗。

變化圖：黑 3 跳求變化，白 4 守角正著，黑 5 以下至 13 後，白 14 壓，一箭雙雕，黑 15 拐，防白 a 打的手段。白 16、18 壓迫黑棋，由於黑有毛病，白角可視為淨活。

習題 4 解

正解圖：白 1 打，強而有力，黑 2 立下，白 3 打是第二發炮彈，黑 4 接簡明，白 5 拔花，白稍便宜。

變化圖：白 1 打時，黑 2 打，尋求轉換，白 3 提子，黑

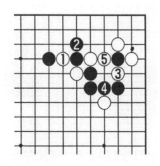

習題 4　正解圖

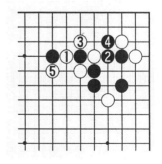

習題 4　變化圖

4 沖下，白 5 虎，此結果仍視為白便宜。

失敗圖 1：黑 4 若逃，白 7 接後，黑 8 必斷，白 11 接後，黑 12 若接，白 13 尖，黑 14 以下與白角展開對殺，變化至 25，白成有眼殺黑。

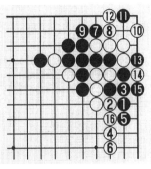

習題 4　失敗圖 1　⑩ = △

失敗圖 2：黑若在 1 位虎，白 2、4 是簡明有力的手段，黑 5 長時，白 6 併是關鍵之著，黑 7 以下至 16 提，黑仍被殺。

習題 5 解

正解圖：黑 2 壓時，白 3 挖是強手，黑 6 打下至 17 是雙方最佳應手，黑 18 扳好手，白 19 怪異，至 30 雙方可下。

習題 4　失敗圖 2

失敗圖：白 3 挖時，黑 4 打可視為軟弱，黑 6 接後，白

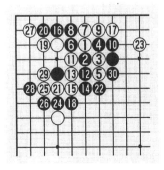

習題 5　正解圖

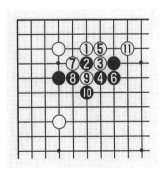

習題 5　失敗圖

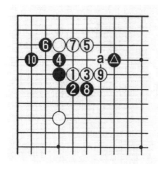

習題 5　變化圖

7 以下至 11 跳出，黑不好。

變化圖：白 1 靠出，黑 2 以下至 10 是常見定石，黑 △ 的位置，顯然比 a 位好，這就是黑 △ 超大飛的目的。

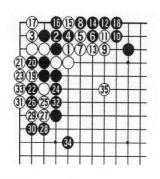

習題 6　正解圖

習題 6 解

正解圖：白 1、3 是最佳應手，黑 6 夾是脫險好手，白 7 粘，黑 8 渡過後，白 19 扳謀活，至 34 白成功活棋後，再於 35 大跳，雙方可戰。

習題 6　失敗圖

失敗圖：白 1、3 兩打後，再於 5 位求活，這樣行棋，一點氣勢都沒有，白顯然失敗。

習題 7 解

正解圖：黑1、3是最簡單有效的著法。白2以下形成轉換，全局黑有利。

習題 7　正解圖

變化圖1：白2扳時，黑3若扳，白4後，黑兩邊都有借用，白成功。

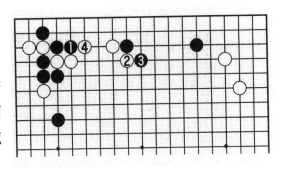

習題 7　變化圖 1

變化圖2：黑3長重，白6扳，黑7、9防守，白10、12手段嚴厲，黑苦。

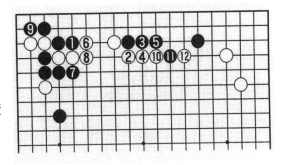

習題 7　變化圖 2

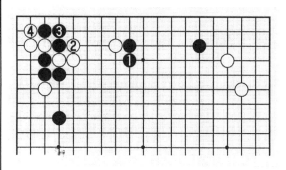

習題 7　失敗圖 1

失敗圖 1：
黑 1 上長，白 2、4，角上三個黑子被吃。

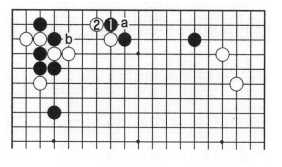

習題 7　失敗圖 2

失敗圖 2：
黑 1 下扳，白 2 反扳有，a、b 見合，黑不利。

習題 8 解

正解圖：白 1、3 打出作戰，黑 4 斷，以下至 17 是雙方必然著法，黑 18 頂手筋，白 19 拐，至 29，大致兩分。

變化圖：白 1 若跳，黑 2、4 是妙手，白 5 提，黑 6 以下至 12，白差一氣被吃。

習題 8　正解圖

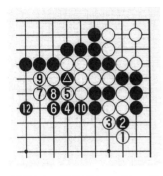

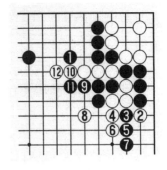

習題 8　變化圖　　⑪ = ⊙　　　　習題 8　失敗圖

失敗圖：黑 1 跳不緊湊，白 2 扳，黑 3 至 7 後，白 8 枷，戰鬥至 12，黑無法控制局勢的發展。

習題 9 解

正解圖：黑 1 跨，白 2、4 最強抵抗，黑 5、7 強行封鎖，白 8 以下至 19 後——

正解圖續：白 20 托陰險，黑 21 打自重，白 22 至 24 各自善後，兩分。

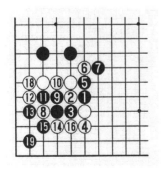

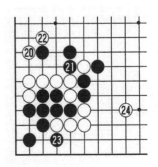

習題 9　正解圖　　❶ = ⑧　　　　習題 9　正解圖續

　　變化圖 1：黑 2 如扳，白 3 挖巧妙，白 9 托，黑 10 補，白 11 枷，黑三子被吃。

　　變化圖 2：白 1 擠，黑 2 做眼，白 3 扳，黑 4 以下產生劫爭，這裏的勝負要視劫材而定。

習題 9　變化圖 1

習題 9　變化圖 2

圍棋故事
《紅樓夢》中的棋勢

　　紅樓夢中會下圍棋的人不少。男的有賈政、詹光、賈寶玉，女的有寶釵、香菱、鶯兒、湘雲、探春、寶琴、妙玉、惜春。寶玉還作過一首棋詞：「不聞永晝敲棋聲，燕泥點點汙棋枰」（第七十九回）。

　　話說寶玉掀簾進入惜春屋裏，妙玉、惜春正在下棋，妙玉使個「倒脫靴勢」，把惜春的一個角兒都打起來了。惜春還要下子，妙玉半日說道：「再下罷，」……這盤棋沒下

完，因為妙玉看到寶玉後臉紅，回庵害了一場相思病。惜春在屋裏打棋譜，翻開那棋譜來，把孔融、王積薪等所著看了幾篇。內有「荷葉包蟹勢」、「黃鶯搏兔勢」，都不出奇。「三十六局殺角勢」一時也難會難記。獨看到「十龍走馬勢」，覺得甚有意思（第八十七回）。

十王走馬勢

　　上面一段文字，便是紅樓夢的瑕疵。十龍如何走馬？那是十王走馬。

　　至於孔融與王積薪是否有棋譜傳世？王積薪是唐玄宗的棋待詔，著棋訣三卷（見崇文總目）、風池圖一卷（見通志）。其中《圍棋十訣》最為著名，流傳至今：

　　一、不得貪勝，二、入界宜緩，三、攻彼顧我，四、棄子爭先，五、捨小救大，六、逢危須棄，七、慎勿輕速，八、動須相應，九、彼強自保，十、勢孤取和。

　　這《十訣》詞簡意深，所論極為中肯，自古以來，為棋家奉為金科玉律。

　　孔融呢？無棋譜著作可考。據《魏氏春秋》介紹：「建安十二年，孔融對孔權有訕謗之言，坐棄市。二子年八歲，時方弈棋。融被收，端坐不起，左右曰：『父見執而不起何也？』遂俱見殺」，孔融或許曾教子弈棋，若有棋譜傳世，那是誤說。

第 3 課　死　棋　活　用

　　棋局中有戰鬥，有的棋死了，有的棋活了，我們要化腐朽為神奇，讓死棋也發揮作用。

例題 1

　　白△兩子已死在裏面，怎樣利用它們，獲得便宜。

例題 1

　　正解圖：白 1 斷是妙手，黑 2 只有打，白 3 打吃兩子，獲得成功。

　　變化圖：黑 2 如打，白 3 立是妙手，黑 4 尖防守，白 5 立，左邊兩子仍被吃。

例 1　正解圖

例 1　變化圖

失敗圖：白1至3時，黑4如擋，白5立，黑6擋，白7緊氣，黑全軍覆沒。

例1　失敗圖

例題 2

黑三子已死，但它卻是殺死白棋的利劍。

正解圖：黑1夾是銳利的一劍，白2扳，黑3反扳是第二劍，至8後——

正解圖續：黑9打，白10接，黑11、13一鼓作氣把白棋殺死。

例題2

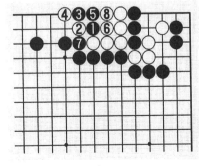

例2　正解圖

例2　正解圖續

例題 3

例題 3

黑棋吃了兩個白子，好像已活，其實白有利用死子殺黑的手段。

例 3　正解圖

正解圖：白 1 曲，活動殘子是殺黑的妙手。黑 2 打，白 3 反打，以下至 7，黑棋被殺死。

例 3　失敗圖

失敗圖：白在 1 位扳不好，黑 2 打，白 3、5 後，黑 6 已渡過，白失敗。

例題 4

黑 ⚫ 兩子已枯竭，如何利用發揮生命的熱力。

例題 4

正解圖： 黑 1 碰是好手，白 2、4 頑抗，黑 5 至 9 的 手 法 流 暢，白 10、12 突破，黑 13 妙 手，至 15，勝 負已判。

例 4　正解圖

失敗圖： 黑 1、3 是俗手，沒有最大效率利用殘子，白 4 後，白在紛亂的戰鬥中成功。

例 4　失敗圖

例題 5

例題 5

例題 5

右上角黑白對攻，白△一子已死，如何利用它，是解題的關鍵。

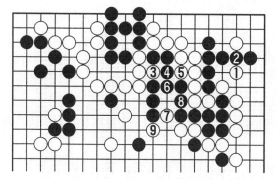

例 5　正解圖

正解圖：白1刺是簡明有效手段，黑2接，白3、5行動，黑6、8抵抗，至白9，黑棋筋被殺。

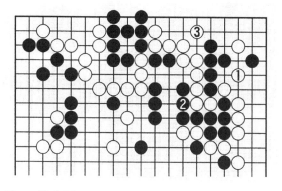

例 5　變化圖

變化圖：白1刺時，黑若在2位接，補自己的毛病，白3尖，黑仍不行。

例題 6

黑 ⚫ 兩子
已無救，但與右
上角聯繫一起思
考，卻發現它妙
味無窮。

例題 6

正解圖：黑
1 補 a 位中斷
點，同時又在引
征，是一箭雙雕
的好手，白 4 防
範，黑 5 點殺。

例 6　正解圖

變化圖：白
4 做活，黑 5 活
動死子，黑 9、
11 沖出，至 19
白征子失敗。

例 6　變化圖　　　　　　　　⑬ = △

例題 7

例7　正解圖

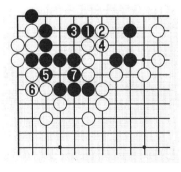

例7　變化圖

圍棋不傳之道——從業餘二段到業餘三段的躍進

例題 7

黑先，左上角的這塊黑棋能做活嗎？

正解圖：黑1頂是絕妙的手筋，白2扳正應，黑3斷、5打先手得一眼，然後再7、9做眼，黑成功。

變化圖：黑1頂時，白若2位扳，以求變化，黑3長，白4必接，黑5、7再做一眼，黑仍活棋。

例題 8

白左上三子
已死，利用它，
可獲得官子便
宜。

例題 8

正解圖：白
1 逃是好棋，黑
2 只有補，白
3、5 先手托退
之後，再於 7 位
粘，是白稍好的
細棋局面。

例 8　正解圖

例8　變化圖

變化圖：黑2若擋，白3打就出棋。黑6、8如強行追殺，至11黑上邊幾子打劫，黑吃不消。

例題9

上邊兩個△白子好像已死，其實它是埋藏在黑棋裏面的定時炸彈。

正解圖：白1拐，有棋！黑4求活，白5打已破去了黑棋的十目棋，便隱去了殺機，白9以下從容收官，全局無疑白佔優勢。

例題9

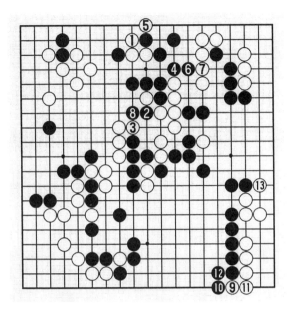

例9　正解圖

變化圖1：黑1夾，白2扳好手，黑3若5位打，白8位打即成劫。由於白在中央劫材豐富，成劫即意味著黑方失敗。如圖，進行至14，黑潰敗。

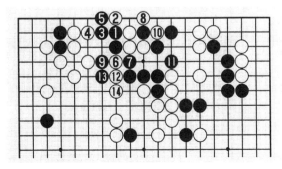

例9　變化圖1

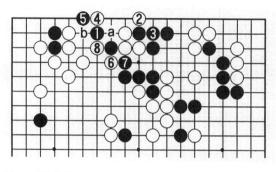

例9　變化圖2

變化圖2：

黑若1位尖，白4托是好手，仍是黑方失敗。黑5若下a位，白則b位，黑也不行。

例題 10

黑右邊模樣很大，白怎樣淺削。

例題 10

正解圖：白
1 頂！就好像冬
天的冰雪遇上了
夏季的太陽，頃
刻間，黑模樣煙
消雲散。

　黑 2 時，白
3 跳，完成傑
作！

例10　正解圖

變化圖：面
對天才般的感
覺，只有冷靜對
待。

　黑 2 如反
擊，白3連扳，
以下至7打，黑
無能為力。

例10　變化圖

習題 1

黑⚫兩子已死，但它要為黑大龍做活作貢獻。

習題 2

黑三子被白棋圍住，它逃脫，就意味著白受到死亡威脅。

習題 1

習題 2

習題 3

白△死在黑角中，但它卻為白實施攻擊，提供最具威力的炮彈。

習題 4

黑⚫擋過分，它讓白利用右上角的死子提供了機會。

習題 5

白△刺非常嚴厲，黑要與右上角兩個棋聯繫思考，才能走出好的棋來。

習題 3

習題 4

習題 5

習題 6

習題 6

右上角三個白子是殘子，白怎樣利用它。

習題 7

習題 7

上邊黑白在戰鬥，白怎樣利用左下角死子，圍剿上邊黑棋。

習題 1 解

正解圖：黑 1 打與白 2 交換，黑 3、5 再送吃絕妙，白 6 提後──

正解圖續：黑 7、9 打吃，白 8、10 提兩子，黑 11 提，白 12 若粘，黑 13 倒撲，整塊黑棋已活。

習題 1　正解圖

習題 2 解

正解圖：黑 1 單擠是妙手。白 2 打是最佳應對，黑 3、5 渡過，白 6 撲，這塊白棋成劫殺是正解。

變化圖：白 2 打，4 粘。黑 5 打後、黑 7 可以扳渡，白 8、10 反擊，黑 11 接，白只有一眼而死。

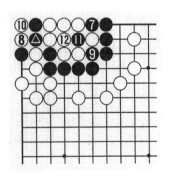

習題 1　正解圖續　⑬ = △

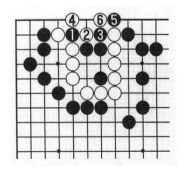

習題 2　正解圖

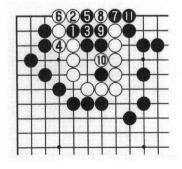

習題 2　變化圖

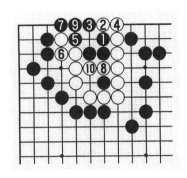

習題2　失敗圖

失敗圖：黑1是壞棋，白2、4後，黑5再擠已無效，白6接後，以下至10，黑成接不歸，白活棋。

習題 3 解

正解圖：白1扳是不易察覺的好手，黑2擋，白3尖搜根，黑4如做眼，白5點破眼，以下至白15，黑棋被殺。

變化圖：黑2如做活右邊，白3爬進搜根，黑4拐，開始漫漫漂泊生涯。

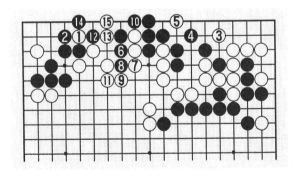

習題3　正解圖

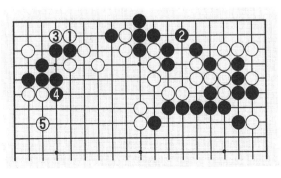

習題3　變化圖

習題 4 解

正解圖：白1斷開始，白5擠妙手，以下至13成劫，黑14提，白15是很好的本身劫材，黑窮於應付。

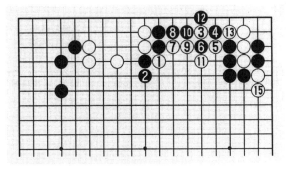

習題4　正解圖　　　　　　　　⑭ = ⑥

變化圖：黑4打，白5長，至7後，右上角如魔術般地捕獲了黑的二子。

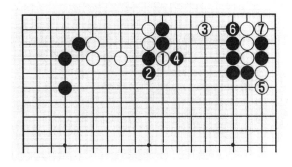

習題4　變化圖

習題 5 解

正解圖：黑1托思路通靈，白2外扳，4立殺角，黑5斷到13必然，黑15補厚實，白攻擊計畫落空。

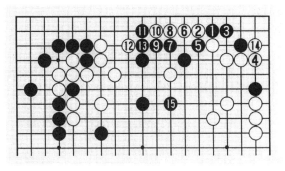

習題5　正解圖

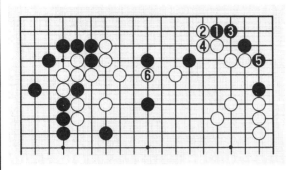

習題 5　變化圖

變化圖：白4如接，黑5扳做活角部，白6壓，此時黑二子已變輕。

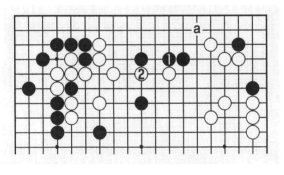

習題 5　失敗圖

失敗圖：黑1是沒有靈氣的應法，白2壓，一旦黑棋走重後，只能走a位飛，這樣白角就鞏固了。

習題 6 解

正解圖：白1頂是手筋，黑2白3，以下至9，白頗有收穫。

變化圖：黑4扳阻渡，白5扳先手，至白11枷，黑三子棋筋被殺。

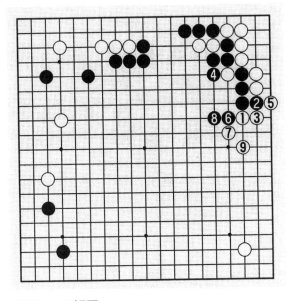

習題6　正解圖

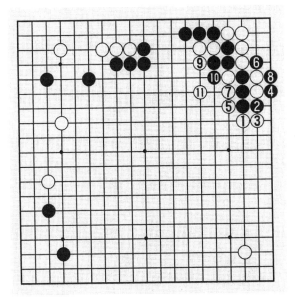

習題6　變化圖

習題 7　正解圖

習題 7 解

正解圖：白 1、3 從這裏策動戰爭，深謀遠慮，至 10 後，白 11 痛下殺手，黑 12 至 16 反撲，白 17 至 23 確保自身聯絡，黑 24 補後，白 25 飛，右邊黑棋全部覆沒。

習題 7　變化圖

變化圖：白 1 若直接破眼，黑 4 攻逼，中間白棋活路也看不清，對殺起來有很大的風險。

圍棋故事
柳泉居士蒲松齡（上）

　　明清時期，文人間圍棋活動十分風行，許多作家都與圍棋結下了不解之緣，他們不但以弈為樂，而且在自己的文學藝術作品中還成功地塑造了為數眾多、姿態各異的弈者形象，清初作家蒲松齡，則是其中的佼佼者。

　　蒲松齡（1640 —1715）字留仙，別號柳泉居士，山東淄川人。他出身在一個清貧的書香門第，始終功名不就。仕途失意的蒲松齡以驚人的毅力，在長期困苦的物質條件下，辛勤地搜集民間故事、俚曲，認真吸取民間文學營養，孜孜不倦，筆耕不輟，為後人留下了三百多萬字的文學作品，其代表作就是家喻戶曉的《聊齋志異》。

　　在明清的小說作品中，多有描寫閨閣才女文化生活方面的細節，內中不乏圍棋活動。《聊齋志異》與其他小說有所不同，它寫的女棋手是鬼是狐。

　　《連瑣》一篇寫的女鬼，生前是閨閣才女，成了鬼後，與陽間的書生楊于畏相愛，常於燈下為楊寫書、字態端媚，且使購置棋具，每晚教楊手談……人鬼有真情，後終於成眷屬。

　　《狐夢》寫儒生畢怡庵，雖喜弈棋，然棋藝不高，與女狐對弈，畢輒負，畢求狐指誨，狐曰：「弈之為術，在人自悟，我何能益君？朝夕漸染，或當有異。」畢怡庵與狐手談數月，自感棋力稍有增進，再與昔日交往的棋友爭鋒，皆認

為畢棋力大進，無不嘖嘖稱奇，但狐卻還直言畢怡庵弈技未精。

蒲松齡除了小說《聊齋志異》，還創作了大量詩詞、俚曲，其中還有不少與圍棋有關的真人真事，其間也包括他本人在內。

蒲松齡與當地名士畢載績、安去巧等人熟稔，他曾在安去巧偕老園石亭中飲酒、弈棋、拉扯家常，並為之題詩曰：「……柳線叢叢帶早霞，日長婢子煮新茶。青山入室人聯座，白髮連床月上紗。花徑兒孫圍笑語，石亭棋酒話桑麻。門前春色如錦錦，知在桃源第幾家？」

第 4 課　愚 形 妙 手

愚形是效率低的棋形，然而，在特定的場合，只有走愚形，才能取得最佳效果。

例題 1

當白△扳時，黑須脫離常規棋形思考。

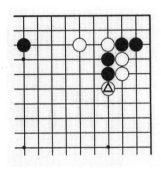

例題 1

正解圖：黑 1 彎是愚形之筋，白 2 時，黑 3 再冷靜長，始終保持 a、b 兩點的手段。

失敗圖：黑 1 跳是所謂的棋形，但被白 2 挖，以下至 7 棄子整形，白 8 接後，黑棋失敗。

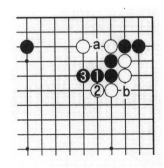

例 1　正解圖

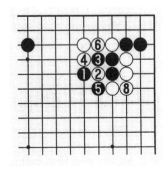

例 1　失敗圖　　　❼ = ②

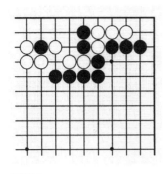

例題 2

例題 2

　　黑兩子與白四子對殺，怎樣才能取勝。

　　正解圖：黑 1 是愚形之妙手，白 2 只能提，黑 3 先手緊氣，以下至 7，白四子被殺，黑棋成功。

　　變化圖：白 2 緊氣，黑 3 立是好手，以下至 11，白四子仍被殺。

　　失敗圖：黑走 1 位托不好，被白 2 挖，黑棋被吃。

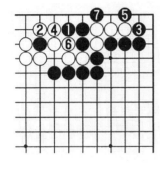

例 2　正解圖

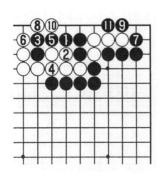

例 2　變化圖

例 2　失敗圖

例題 3

被圍的黑棋氣十分緊，但還沒有絕望，黑有辦法取勝。

例題 3

正解圖：黑 1 團，棋形難看之極，白 2 只有接，黑 3 斷，白 4 打，黑 5 立，以下至 15，黑用大頭鬼手段殺死白棋。

例 3　正解圖　⑨⑫ = ❸
　　　　　　　⑩ = ❺

失敗圖：黑 1 直接斷不好，白 2 打吃，以下至 6，黑棋被殺。

例 3　失敗圖

例題 4

例題 4

剛進入中盤，全局好像平穩，其實黑有一舉奪取優勢的手段。

例題 4　正解圖

正解圖：黑 1、3 悄悄地做準備工作，黑 5 扳，在白最厚的地方挑起戰鬥，黑 9 愚形彎，白大驚失色，以下至 17，白損失慘重。

變化圖：白
8如退，黑9再
壓，白10扳，
黑11跳後，a位
挖，b位斷，黑
必得其一，白仍
失敗。

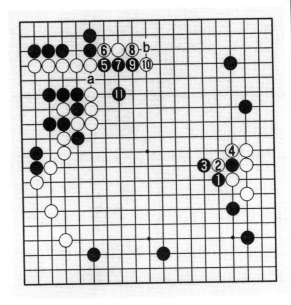

例4　變化圖

例題 5

黑⬤搶佔
制高點攻白四
子，白當然不能
束手就擒，白該
怎樣出動呢？

例題 5

例5 正解圖　　　⑨ = ①　　⑪ = △

正解圖：由於有 a、b 的先手，白走 1 位靠出動，黑 2 扳，白 3 反扳是要領，黑 4、6 開花，但離厚勢太近，並不值得自豪，黑 8、10 滾打，白 11 粘正著。

例5 正解圖續　　　⑲ = △

正解圖續：黑 12 接後，白 13 是誘著，黑 14 反擊，以下至 16、18 再次滾打，白方是凝形，黑方中斷點多。黑 20 斷掉白四子，白 21 終於還手，至 25 提子，撥雲見日，勝利返航。

例題 6

上邊戰鬥激烈，黑怎樣有效地出擊。

例題 6

正解圖：黑1團，愚形緊住白氣，黑9、11走後，黑13又放強手，白18要防黑 a 位挖斷，黑19、21自然出頭，保持對白棋的攻勢。

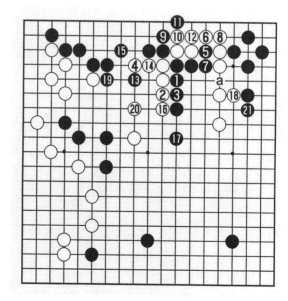

例6　正解圖

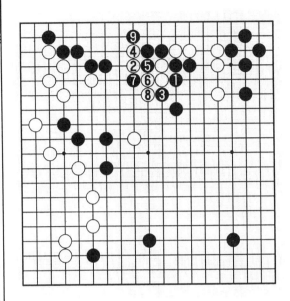

例6　變化圖

變化圖：白2如跳，黑3在急所上虎，白4沖，黑5沖後至黑9，白無良策。

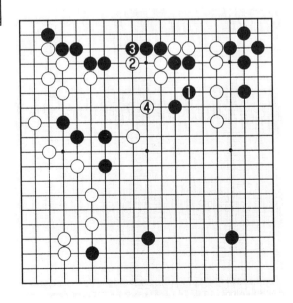

例6　失敗圖

失敗圖：黑1跳鬆弛，白2先手便宜後，再從容於4位飛聯絡，黑乏味。

例題 7

白雖然被打成愚形，但黑上邊是孤棋，以後的戰鬥白有利。黑怎樣揚長避短、迂迴作戰。

例題 7

正解圖：黑1長，十分之大。白2、4連壓，黑3、5後，白6吃三子，黑7拐頭厚，至9大飛，是黑易下的局面。

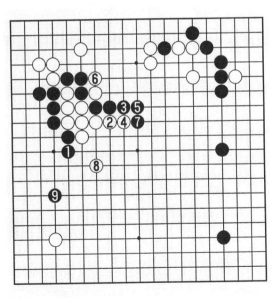

例7　正解圖

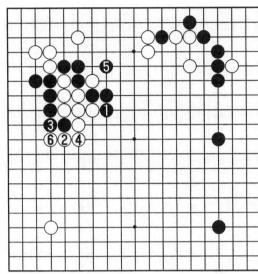

例 7　失敗圖

失敗圖：黑1拐，白2、4使愚形成為厚形，黑5救回上邊三子，但被白6擋下，左邊黑棋被攻，黑將苦戰。

例題 8

白△點眼攻黑，黑怎樣做活。

正解圖：黑1肯定擋，白2打，黑3提，做成愚形。

例題 8

例 8　正解圖

正解圖續：白 4 撲，黑 5
接，白 6 提後，黑 7 打，黑成倒
脫靴得一眼而活。

例 8　正解圖續　　❼ = ⓐ

習題 1

　　黑只能在這塊狹隘的境界內
活動，請把變化看透，結果怎
樣。

習題 1

習題 2

　　這是大雪崩定石下出的新變
化，白ⓐ扳，黑棋應怎樣應對。

習題 2

習題3

習題 3

這是由二間高夾產生的變化，白△扳，黑須仔細思考，才能發現脫險的手段。

習題 4

右上角在激烈對攻，黑先行，怎樣把白一舉擊潰。

習題4

習題 5

白怎樣有效地殲滅黑△一子。

習題 6

白△接，左下角幾個黑子變薄，此時，應怎樣逃出。

習題 7

這是白侵消黑無憂角常形，此時，白△扳，黑怎樣應對。

習題5

習題 6

習題 7

習題 8

　　白棋無法征
吃黑 ◉ 子，此
時黑 ▲ 點角，
怎樣才是最佳應
對。

習題 8

習題 9

黑 ▲ 尖頂攻，白怎樣妥善防守。

習題 9

習題 1 解

正解圖：黑 1 彎走愚形是正解。白 2、4 拼命抵抗，至 9 提劫，這是雙方最佳應接。

失敗圖：黑在 1 位打吃輕率。白 2、4 反擊厲害，黑這裏成了個假眼，立即潰滅。

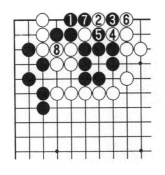

習題 1　正解圖　　❾ = ❸

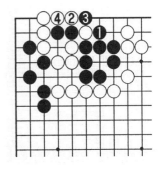

習題 1　失敗圖

習題 2 解

正解圖：黑 1 下成彎三角，雖然貌似惡手，但實際卻是此場合的好手。白 2 補，黑 3 尖出，雙方在中腹展開逐鹿。

失敗圖：黑 1 跳，好像生動，白 2 補冷靜，黑 3 若封，白有 4、6 手段脫險，以下至 10，黑棋難受。

變化圖：黑 3 若尖出，白 4、6 手段仍有效，黑 9 粘成凝形後，白 10 靠出，白處於主動作戰地位。

習題 3 解

正解圖：黑 1 立下是愚形妙手，白 2 如擋，黑 3 斷打，白 4 滾打，以下至黑 9 打，白完全陷入了不堪收拾的地步。

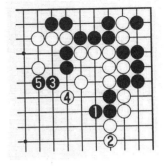

習題 2　正解圖

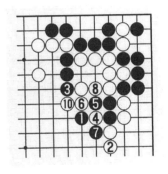

習題 2　失敗圖　　❾＝④

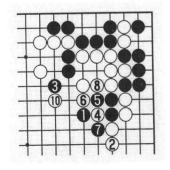

習題 2　變化圖　　❾＝④

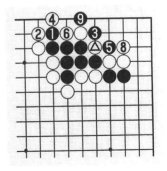

習題 3　正解圖　　❼＝△

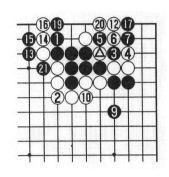

習題 3　變化圖　　⑧⑱ = △
　　　　　　　　　⑪ = ❸

變化圖：白 2 若接，黑 3、5 打拔一子，白 6 打強手，黑 7 開劫，雙方交戰至 21 形成轉換，黑棋脫離了險境。

失敗圖：黑 1 打是大惡手，白 2、4 滾打，十分愉快，白 6 拐，以下至 10，黑被一網打盡。

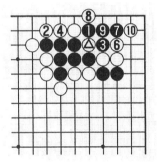

習題 3　失敗圖　　❺ = △

習題 4 解

正解圖：黑 1 曲是愚形妙手，白 2 如跳，黑 3 靠住，以下 a、b 兩點見合，白崩潰。

變化圖：白 2 打補棋，黑 3 飛枷，白 4 黑 5，白四子無法動彈。

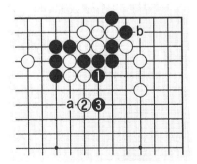

習題 4　正解圖

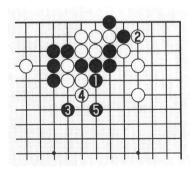

習題 4　變化圖

失敗圖：黑1是最容易想到的一手，白2黑3後，白4、6沖斷，黑11須接，白有機會於12打吃，黑13活動，白14、16應付，黑不好。

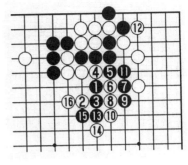

習題4　失敗圖

習題 5 解

正解圖：白1頂，白3團是愚形，黑4接後，白5、7活生生地把黑一子吞下來了。今後，黑a打，白b反打，無棋。

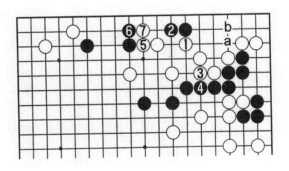

習題5　正解圖

失敗圖：白3、5直接頂擋，黑6、8逆襲，雙方對殺至14後，白17撲，至22成劫，白失敗。

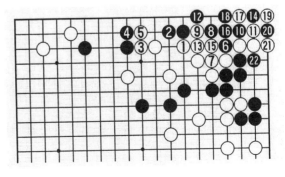

習題5　失敗圖

習題6　正解圖

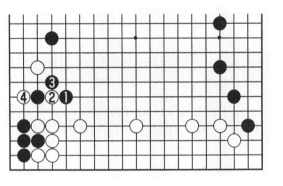

習題6　失敗圖

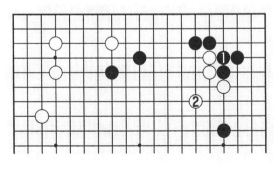

習題7　正解圖

習題 6 解

　　正解圖：黑1併，看似遲鈍，卻是非常有力的一手。白2關，以下至5，黑順其自然。

　　失敗圖：黑1跳，白2挖，白4夾後，角上黑棋被吃掉。

習題 7 解

　　正解圖：黑1頂，也不管自己是愚形三角，緊住白二子的氣。

變化圖：黑1退，好像是棋形，但在此場合卻嫌鬆緩，白2飛，白幾子輕鬆多了。

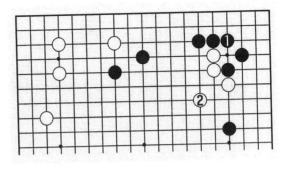

習題7　變化圖

失敗圖：黑下1位，才是沒有效率的愚形三角，白2飛，黑壞。

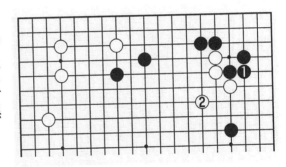

習題7　失敗圖

習題8 解

正解圖：白1團，愚形三角是此時最佳應對，黑2扳，以下至7，雙方相安無事。

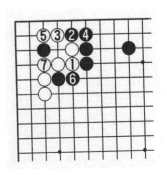

習題8　正解圖

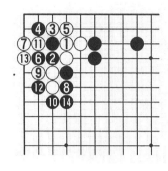

習題 8　變化圖

變化圖：白 1 團抵抗，黑 2 當然斷，白 3、5 扳粘很重要，黑 6 彎是此際的形。白 7 點，以下至 14，黑厚實。

習題 8　失敗圖

失敗圖：白 1 接軟弱，黑 2 扳先手便宜。

習題 9 解

正解圖：白 1 擠絕妙，被黑 2 打白 3 接成「世紀愚形」，但變化至 15，白一舉獲得優勢。

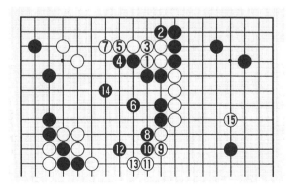

習題 9　正解圖

失敗圖：白 1 虎是所謂的形，黑 2 飛好手，以下攻防至 10 後，黑已取得聯絡，並還有 a 位長的餘味，白失敗。

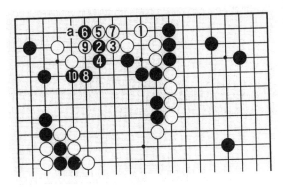

習題9 失敗圖

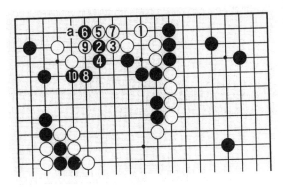

圍棋故事

柳泉居士蒲松齡（下）

在晚年，蒲松齡生活十分清苦，家鄉屢遭災荒，雖時有親朋以棋酒相邀，使他增添一點生活樂趣，但生活的艱難總是壓抑著他，心情自然很不輕鬆。其詩《九日與同人游池上，載酒敲棋》：

共插茱萸傍釣磯，清酒觴滿蟹螯肥。
浮萍破綠秋光動，暮靄生寒夕照微。
蓼岸水停葉堆積，蘆花風起雁斜飛。
明年荒歉知何似？且盡殘杯殺一圍。

蒲氏以詩記史：「大旱已經年，田無寸草青」。捱到秋天，災情未減，蒲松齡的《憂荒》詩：「……驅蟲半秋苦，望雨一年愁。衰老無生計，空懷杞國憂！」這些詩真切地反映了身處困境的詩人滿腔是憂國憂民的焦慮心情。

蒲松齡是位作家，他對社會所作的重大貢獻是創作的幾

百萬字的文學作品。從圍棋角度來看，他只是一位極平常的業餘愛好者，似乎對當時的棋界並無舉足輕重的影響。可是，他以小說家獨特的審視眼光觀察社會。

清代，民間賭風甚盛，蒲松齡曾在友人孫蕙的縣衙中一度當過幕僚，對賭博產生的惡果，他瞭解得入木三分，他在《賭博章第二十四》一文中列舉了許多社會上的賭博現象，認為用象棋、圍棋賭博只是表面上儒雅一點而已。一旦深染賭博惡習，往往不能自拔。

《聊齋志異》中的《棋鬼》篇，所描繪的落魄書生就是用圍棋為賭具，蕩盡家產，氣死老父的癡心賭徒。蒲松齡還曾用俚曲《俊夜叉》勸戒人們：「不成人賭博第一，望贏錢真是胡謅；大瞪著眼跳深溝，好似疔瘡癢瘰難受。起初時小小解悶，賭熱了火上澆油；田產不盡不肯休，淨腚光才是個了手。」蒲氏認為雅賭終究是賭，一旦習以為常，終難善果。

當然，蒲松齡絲毫沒有貶低圍棋的意圖，他的本意是勸喻後人，引以為戒，莫玩物喪志。

《機　論》

黃　憲

弈之機，虛實是也。實而張之以虛，故能完其勢；虛而擊之以實，故能制其形。是機也，圓而神，詭而變，故善弈者能出其機而不散，能藏其機而不貪，先機而後戰，是以勢完而難制。

第5課　形勢判斷

　　兵書上說：「多算勝，少算不勝，而況於無算乎？」可見，形勢判斷何等重要。形勢判斷包括厚勢價值判斷、未確定地域計算、模樣價值判斷、全局形勢判斷。

圖1：右上角是黑棋厚勢，它勢力影響是沿著箭頭所指方向，儘管它不是實地，其價值有20目。

圖1　厚勢價值判斷

例題 1

　　右上角是常見定型，黑如何利用外勢發展自己。

例題1

例1　正解圖

正解圖：黑1是發展自己陣勢的好點，白2小飛，黑3飛回，這一帶黑有望成30目左右的實地。

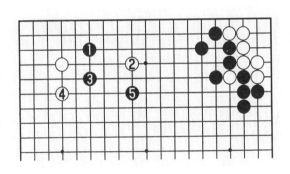

例1　變化圖

變化圖：白2如破空夾擊，黑3關，5鎮，在攻擊白棋中，右上的厚勢將要發揮巨大的作用。

例題2

例題2

收官階段，請把右上角雙方未確定地域計算清楚。

正解圖 1：白 1 擠是最佳收官。黑 2、4 連打，白 5 接，此時黑棋目數為 13 目，因白棋留有 a 位提吃一子的可能，扣去黑棋 1 目，這塊黑地是 12 目。

例 2　正解圖 1

正解圖 2：黑 1 擋，白 2 黑 3 後，這塊角地目數是 16 目。

正解圖 3：因此，這塊黑角實地是（12+16）÷2＝14 目，即圖中有標記的部分。

例 2　正解圖 2

例題 3

這是常見的實戰棋，請計算右上角黑空有多少目。

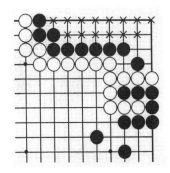

例 2　正解圖 3

例題 3

例3　正解圖1

例3　正解圖2

正解圖1：黑1跳，白2尖，黑3守，這樣以╳線為界，黑空有25目。

正解圖2：白1點角，黑2至7定形後，由於a位是未知官子，黑以╳線為界有12目。

正解圖3：因此，這塊黑空有：（25＋12）÷2＝18.5目。即所有╳線界內的空。

例題4

這是實戰常見的棋形，請計算黑角有多少目。

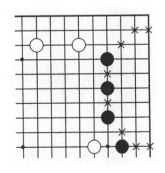

例3　正解圖3

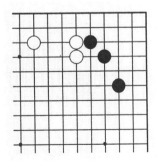

例題4

正解圖1：黑1立，角地有17目。

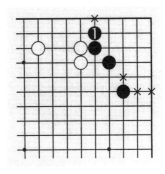

例4　正解圖1

正解圖2：白1點角破壞，黑2擋，以下至8定形，黑角空有10目。

正解圖3：因此，這個黑角空有：（7＋10）÷2＝13.5目。即所有✕線界內的空。

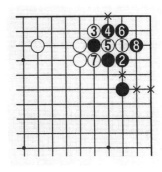

例4　正解圖2

圖2：黑1關是擴張模樣的好手。白2、4淺削，至黑5守後，黑棋大約可成25目的實空，即所有✕線界內的空。

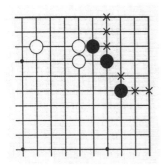

例4　正解圖3

圖2　模樣價值判斷

例題 5

例5　分析圖

例題 5

黑△鎮後，兩邊黑棋的模樣遙相呼應，聲勢壯大，白怎樣制定自己的戰略方針。

分析圖：白左上角 12 目，右上角 7 目強，右下角及邊有 28 目，貼 6 目，共計 53 目；黑棋如果圍住右邊 ✕ 內的目數，則有 38 目，左邊星位處是尚未明確的實地，以發展的眼光估計，約有 15 目，共計 53 目。如果雙方以此分析來判斷，則是一局細棋。

正解圖：白棋只有走到1位的淺削，才能維繫全局的實空平衡，黑4飛攻，以下至15靠，雙方走上了漫長的勝負道路。

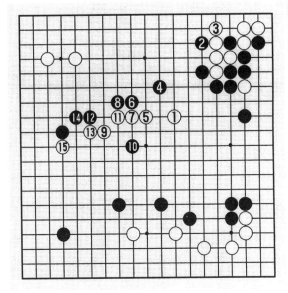

例5　正解圖

失敗圖：白1淺削不到位，黑2鎮護空，白3至黑6守，黑棋已將右邊模樣實地化，全局形勢有利。

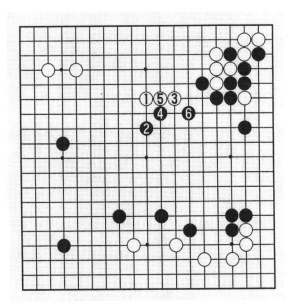

例5　失敗圖

围棋不傳之道——從業餘二段到業餘三段的躍進

例題 6

例題 6

黑△曲鎮後，黑右上角模樣立體化，白是破空，還是互圍，應當機立斷。

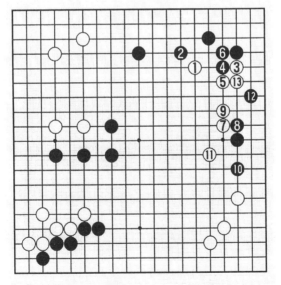

例6　正解圖

正解圖：白1採取侵消的方針是正確的。黑2守上邊，白3靠，以下至13，白棋成功。

變化圖：白1尖固然很大，黑2飛是攻擊好點，以下至10白苦。

在形勢判斷中，對並不明顯的薄味，應該如何分析？對似有似無的厚味又該如何計算？這正是難題的關鍵。

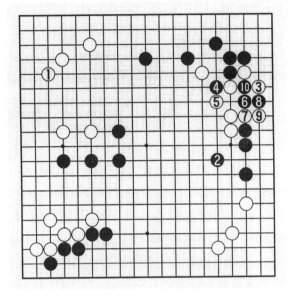

例6　變化圖

失敗圖：白1、3採取互圍的下法，至5後，角上仍留有黑a點角的手段。

右上角被黑6跳後，在印有×線內若全部成為實地的話，此局到此結束。雖然，白仍可以侵入黑陣，但前途不明朗。

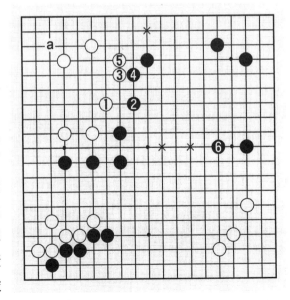

例6　失敗圖

例題 7

例題 7

全局黑棋厚實空多，白判斷全局形勢後，怎樣採取正確的作戰方針。

例 7　分析圖

分析圖：黑左上角連上邊約 34 目，左下角 17 目，其他地方約有 5 目，共 56 目。白右上角 7 目，右下角 26 目，黑貼 6 目，共 39 目，白中腹圍 20 目（包括不讓黑增空）很困難。白只有破壞黑上邊才能取勝。

正解圖1：
白1、3試應手。黑2、4應對得當，白5、7騷擾黑聯絡，黑8如在a打，白b反打，雖然上邊空被破，但黑厚實簡明。白9、11以下順勢攻擊，至黑22止，黑方被白方牽著鼻子走。

例7　正解圖1

正解圖2：
白23橫頂破空，黑24斷，別無他法，至41白破空成功。黑42拆，白43大飛也很大。黑44打入，白順水推舟，至白63，完全封住中腹的地域，至此，白確立了勝勢。

例7　正解圖2

㉚＝△

習題 1

左上角白棋很厚，黑怎樣削弱白厚勢的威力。

習題 1

習題 2

這是高目定石後的棋形，上邊的白棋有幾目。

習題 3

這是黑棋點角所產生的棋形，請計算白棋有幾目。

習題 2

習題 4

這是實戰常見的棋形，請計算黑白雙方的目數。

習題 3

習題 4

習題 5

這是實戰常形，請計算黑白雙方各有多少目。

習題 5

習題 6

全局黑厚實，白實空較多，但左邊白棋有一隊弱子，黑準確地判斷形勢，怎樣採取正確的作戰構思。

習題 6

習題 7

白△掛角，黑應怎樣應對。

習題 7

習題 1　正解圖

習題 1 解

正解圖：黑1大飛守角好，白 2 如攔，黑 3、5 壓縮，白棋的厚勢只發揮了一半的作用。

失敗圖：黑1開拆太寬，白2、4掀起戰鬥，左邊勢力將發揮作用，黑不利。

習題1　失敗圖

習題2解

正解圖1：白1立是最高效率的收官方法，白a位今後要粘，上邊白空有13目。

習題2　正解圖1

正解圖2：黑1、3打拔時，白棋一般都脫先，黑5扳，白6退，上邊白地有8目，黑地增加3目，扣除黑棋所得，白棋實際目數是5目。

比較正解圖1與正解圖2，白棋上邊實地的目數是（13+5）÷2=9目。

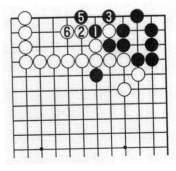

習題2　正解圖2　　白4脫先

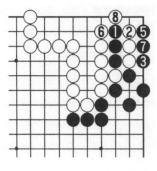

白 4 脫先

習題 3　正解圖 1

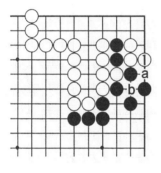

習題 3　正解圖 2

習題 3 解

正解圖 1：黑 1 立，白 2 擋，黑 3 扳，在絕大多數情況下白 4 會脫先，因此，黑 5、7 是應有的權利，至此，白地為 19 目。

正解圖 2：白先走占 1 位，今後有白 a 打，黑 b 粘。至此，白棋實地有 25 目，右邊黑地減少 1 目，上邊白棋目數為（19＋25）÷2＝22 目強。

習題 4 解

正解圖 1：黑棋先走在 1 位擋，白 2 以下定形，黑有 17 目，白有 7 目。

正解圖 2：白棋先走在 1 位爬，黑 2 以下定形，白有 9 目，黑有 12 目。

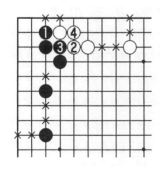

習題 4　正解圖 1

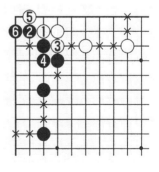

習題 4　正解圖 2

因此，黑空有（17＋12）÷2＝14.5目，白空有（7＋9）÷2＝8目。

習題 5 解

正解圖：白地有 17 目，黑地共有 11+15＝26 目。

習題5　正解圖

習題 6 解

分析圖：左上角黑地 15 目，左邊 10 目，右下方 4 目，右上角 15 目，共計 44 目。

白棋的目數：左邊 2 目，上方 14 目，左下角 24 目。右下角 12 目，貼 6 目，共計 58 目。白棋比黑棋多 14 目，但白棋左邊有一隊弱子，這是黑棋的攻擊目標。

習題6　分析圖

習題6　正解圖

正解圖：黑1點，試白應手，白2如連回，黑3、5行動，以下至白10提，形成大劫爭，黑11靠是有力劫材，白棋已處於崩潰的邊緣。

習題6　變化圖

變化圖：黑1點時，白2擋，這樣留有黑a位扳吃的手段，黑3尖沖，以下至13，黑在左下取得很大的勢力範圍，全局無疑是黑棋優勢。

習題 7 解

正解圖：黑
1 守角最大，白
2 拆二初步安
定。黑順勢走
3、5，預計有 35
目實地。白下邊
實空與黑下邊相
抵，全局實空黑
據於領先地位。

習題 7　正解圖

失敗圖：黑
1 如夾，白 2 點
角尋求轉換，至
13 後，白 14 大
跳，踏入黑模
樣，黑 15 飛，
白 16 進一步壓
縮黑地，至白 22
虎，全局形勢不
相上下。黑不充
分。

習題 7　失敗圖

圍棋故事

敦煌棋經破譯

《敦煌棋經》1899年由王道士圓籙發現於敦煌石窟。原文寫在佛經背面，無撰者，包括棋經、棋病、棋法、棋評要略。出土不久即被斯坦因劫往英國。直到1960年中科院以交換方式獲得全部倫敦劫經顯微膠片後才為國人所知。

長期以來，學術界一致認為我國最古棋經是北宋張擬《棋經十三篇》。但四川大學歷史系教授成恩元索得顯微膠片，在簡注基礎上考證其年代後，推翻了這一結論。他認為卷子通篇稱黑子為烏子，係避北周宇文泰帝小字「黑獺」諱，因而當為北周(557-581)手寫本。卷子通篇所引典故無比南北朝後者，也證明了他的結論。這一發現令人震驚，把我國最古棋經從北宋皇祐(1049—1053)上推了大約500年。

成恩元還是我國破譯《敦煌棋經》第一人。他二十年單槍匹馬潛心發掘圍棋史上的「半坡遺址」，揭示了若干圍棋戰術的創始者。如「倒撲」、「脫骨」為南朝軍事家三十六計發明者檀道濟所創（檀公覆研）。而「打入」戰術則和古代「霹靂車」相關，由南朝圍棋國手褚胤所創（褚胤懸炮）。還發掘了若干圍棋戰術的史部稱謂。如「定石」原為「將軍台殺之法」、「見合」原為「年均四等」、「收官」原為「密行實深」等。

這些首次面世的資料彌足珍貴。雖然它們已很難直接推動圍棋進步，但它們的被發掘，正如「半坡遺址」的被發掘一樣，披露了一個鮮為人知的時代。

第6課　放　勝　負　手

所謂勝負手，是指形勢不容樂觀的一方放出了扭轉局面的非常手段，具有強烈爭勝負的意識。

棋手不希望輸，若因後退而敗北的話，那麼，即便有風險，也必須選擇使用勝負手。

例題1

下邊黑模樣很大，肯定有味薄的地方，白的勝負手是在下邊。

例題1

正解圖：白 1 是形的急所，黑 2 防斷，白 3 又是另一個急所，沖擊黑大飛守角低位置，輕易地向中央逃出。黑 10、12 出頭，白 15、17 站穩腳根，已經是不能輕易被攻擊的形了。

變化圖：白 1 時，黑 2 若飛封，以下至 5 靠，白脫出。

例 1　正解圖

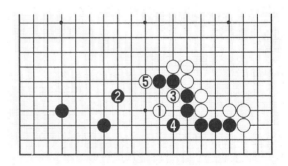

例 1　變化圖

例題 2

中腹三個黑子與下邊五個黑子不能兩全，在這關鍵時刻，黑該怎麼辦。

例題 2

正解圖 1：黑 1 是強烈的勝負手，白 2 拐下必然，黑 3
退，白 4 必斷。

例 2　正解圖 1

正解圖2：黑在中腹積蓄了力量後，再於5位壓，白6防守，黑7以下至15定形後，黑17、19逆襲，至27形成轉換，右邊黑空將近80目，超過白棋全盤的空，黑勝局已定。

變化圖：白2如壓，照顧中腹，至4後，下邊黑棋已先手聯回，再處理中腹三子，壓力小多了。

例2　正解圖2

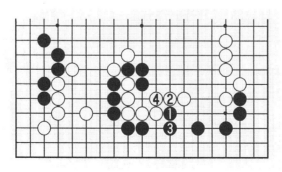

例2　變化圖

例題 3

左下角白棋在做活前，走了白△刺，時機恰到好處，黑有反擊的勝負手嗎？

例題 3

正解圖：黑 1 虎是勝負手，白 2 如跳，以下至 9 後，由於黑有 a 打，白無法在 b 位斷。

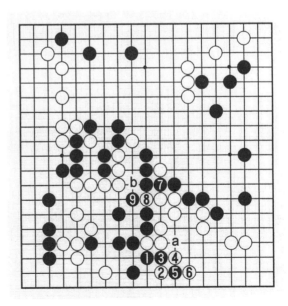

例 3 正解圖

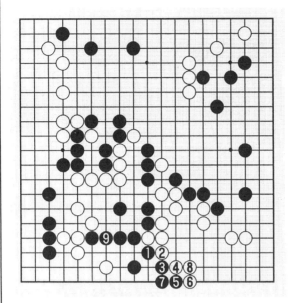

例3　變化圖

變化圖：白2如擋，黑7先手做活，再於9位接，白大棋被殺。

例3　失敗圖

失敗圖：黑1接，白2打做活，黑3接時，白4從這裏跳進來，黑失敗。

例題 4

此時，白全
局形勢不容樂
觀，白怎樣誘惑
黑方，成功放出
勝負手。

例題 4

正解圖：白
1 鼓是勝負手，
存心挑逗黑方，
黑 2 虎，白 3、5
成劫，白 13 靠
是很好的本身
劫，以下至 23，
白收穫極大，白
勝負手成功。

例 4　正解圖

⑨⑭ = ③　⑫ = ⑥

例 4　失敗圖

失敗圖：白 1 虎，消極防守，黑 2 先手刺後，再於 4 位攻，一邊走暢自己的弱棋，一邊壓迫白棋，全局的主動權完全掌握在黑棋手中。

勝負手是指自己去爭勝負的棋，但故意賣個破綻，誘敵來攻，遭受損失，同樣起到了勝負手的作用。

例題 5

白△沖，黑若在 a 位接，白 b 拐，黑就出現了兩個中斷點。黑怎樣構思作戰計畫。

例題 5

正解圖：黑 1 反沖誘惑，白 2 挖，至 10 後，黑 11 托好手，以下至 29 形成轉換，實空黑佔便宜，中央幾個黑子不怕白棋攻擊。

變化圖：白 2 若擋，黑 3 接，白 4 黑 5，黑已安全聯絡。同時，黑 ● 已是硬頭，由此可見，白 △ 沖就變成了惡手。

防止對方放出勝負手的辦法，就是有效地控制局勢。古代《圍棋十訣》第一條就是：不得貪勝。贏棋就及時收兵，簡化局勢。

例 5　正解圖

例 5　變化圖

例題 6

例題 6

此時，上方黑白雙方混戰，白洞察局勢，可選擇一條簡明控制局勢之路。

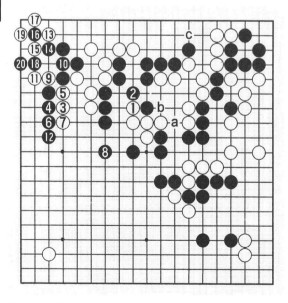

例6　正解圖

正解圖：白1拐，上邊白棋已活了。白3跳，黑8封，由於白有 a、b、c 先手，白可脫先走9、11，沖擊黑角部弱點，以下至20白先手活，然後在下邊先行棋，有效地控制了局勢。

變化圖：黑若走 1 位防守，白 2、4 連扳嚴厲，黑只有走 5 位虎，白 6 接，厚實。

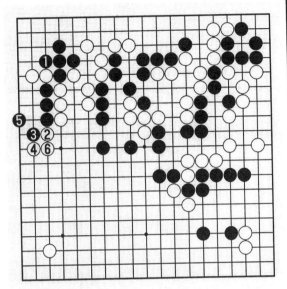

例 6　變化圖

失敗圖：白 1 尖出作戰是盲目的，沒有細察局勢，黑 2 壓，4 封，白棋十分被動。上邊白棋即使能做活，下邊大場必定被黑所得。

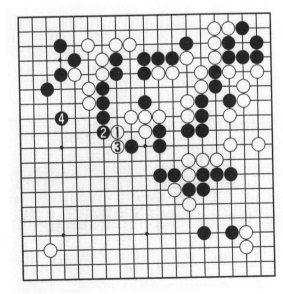

例 6　失敗圖

例題 7

白△刺，異常嚴厲，黑怎樣擺脫困境。

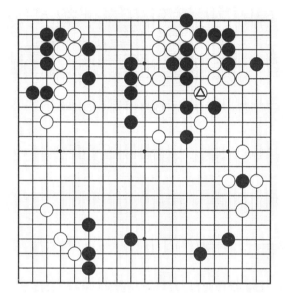

例題 7

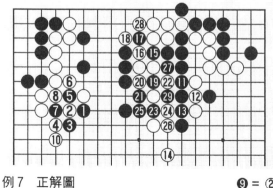

例7　正解圖

❾ = ②

正解圖：黑 1 是奇想驚人的勝負手，至 9 黑厚後，再於 11、13 連出，白 14 若飛攻，黑 15 以下處理，至 29 黑通連。

變化圖：白
2若扳，黑3反
扳，以下至10，
形成轉換，黑棋
丟掉了包袱。

例7　變化圖

例題 8

　　如果不能有效地破壞或削弱左下白勢，那黑棋很難取
勝。此時，黑棋的勝負手在哪裡。

例題 8

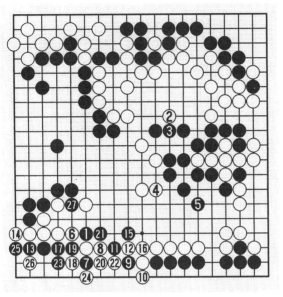

例8　正解圖

正解圖：黑1是強烈的勝負手，白6應後，黑7、9巧妙，以下至14後，黑15、17運作，白18、20強殺，雙方攻防至27沖，重創白陣，如此黑勝。

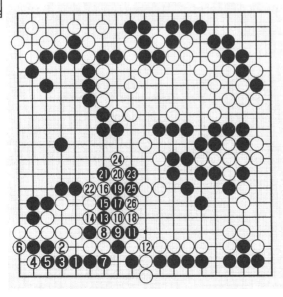

例8　失敗圖

失敗圖：黑如走1位求活，白2以下強殺，黑7掙扎，白8胸有成竹，至26黑失敗。

例題 9

白△大飛，故意露出破綻，這是挑釁，黑怎樣冷靜應對。

例題 9

正解圖：黑走 1、3 平穩應對，即可保持簡明優勢。

例9　正解圖

例9　失敗圖

失敗圖：黑1立即襲擊白方，則操之過急，至11後，白12、14在外面謀活，踏進中原。黑25追擊，白26防守，白充分可戰。

例題10

例題10

黑△靠，想在安排好左下角的同時向中腹發展，白怎樣識破黑的意圖，果斷地放出勝負手。

正解圖：白
1、3是強烈的勝
負手，黑10扳
時，白11又是
強手，以下至
15，白吃掉黑三
子，勝負手明顯
成功。

例10　正解圖

變化圖：黑
1扳掙扎，白
2、4後，黑五子
仍被殺死。

例10　變化圖

失敗圖：白
1、3太平凡，黑
2退，以下至
12，全局黑優
勢。

例10　失敗圖

習題 1

習題 1

中腹附近的黑模樣和左上方的白模樣互相對抗，而掏掉左邊的白空卻是必要的，採用什麼手段好呢？

習題 2

習題 2

現在黑已贏得了實地，白在中腹擴展勢力圈，黑繼續奪取實地，還是向白勢力圈挑戰，這是目前的焦點。

習題 3

現在黑優勢，上邊白棋在防守的同時，怎樣突破黑中腹的勢力網。

習題 3

習題 4

白△輕吊，即離即合，這是白方放出的勝負手，黑怎樣應對。

習題 4

習題 5

習題 5

白△碰，徹底破壞黑模樣。此時，黑如不給白以嚴厲的還擊，就沒有勝利的希望。

習題 6

習題 6

全局實地，白稍感不足，而且中腹的白棋，還有點薄味，白怎樣與黑拼勝負呢？

習題 1 解

正解圖：黑 1 碰是勝負手，白 2 上扳當然，白 6 頂時，黑 7 打，以下至白 24，黑先手挖掉白角地，還搶佔 25 好點，全局黑優勢。

習題 1 正解圖

變化圖：白 2 若下扳，黑 3 反扳是要領，以下至 14 後，黑 15、17 做劫是好手，白 18、20 打劫，以下至 23 提劫後，白沒有合適的劫材，白失敗。

習題 1 變化圖　　　　⑩＝❸　　㉓＝⑮

習題1 失敗圖

失敗圖：黑1打入不好，白2尖出後攻擊黑棋，黑3、5逃命，白4、6後，黑中腹模樣煙消雲散，黑失敗。

習題2 正解圖

習題2 解

正解圖：黑1跳出是勝負手，從根上破壞白中腹的形勢。白2、4攻，黑5、7防守，黑治孤相當輕鬆。

失敗圖：黑
1大飛，坐失良
機，白2至6鞏
固中央，黑窘。

習題2　失敗圖

習題3 解

正解圖：白
1、3是勝負手，
黑4打氣合，白
5至9後，黑五
子被殲，現在白
大有扭轉形勢的
希望了。

習題3　正解圖

習題3　變化圖

變化圖：黑4若接，白5長，以下至11一本道。黑12長，防守中腹，白13長，黑右上幾子被吃，白收穫很大。

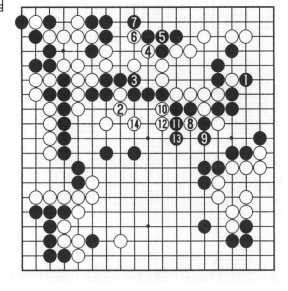

習題3　失敗圖

失敗圖：黑若在1位打防守，白2黑3交換後，白4、6做好準備工作，白8打，開始行動，以下至14後，黑幾子被殺，損失更大。

習題 4 解

正解圖：黑 1 靠是要點，白 2、4 步調甚好，黑 5、7 連壓也勢在必行。

黑 13 飛出後，白 14 補是好感覺。

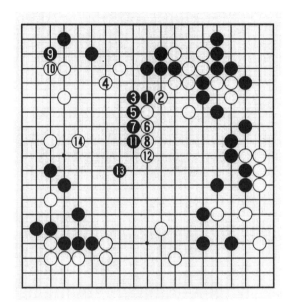

習題 4　正解圖

變化圖：白 2 扳似嚴厲，白 6 尖時，黑 7、9 反擊，白棋變薄不利。

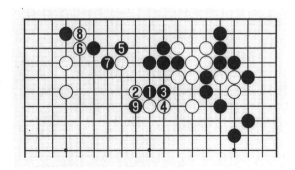

習題 4　變化圖

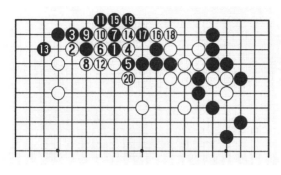

失敗圖：黑1托消極，白2、4手法極好，以下至20，黑處於低位，白外勢雄壯。

習題4　失敗圖

習題 5 解

正解圖：黑1攻是勝負手，白2、4騰挪，黑15托是好手，白16以下謀活，黑爭得35、37兩手棋後，全局黑優勢。

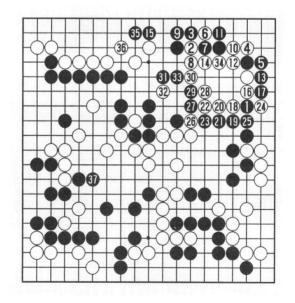

習題 5　正解圖

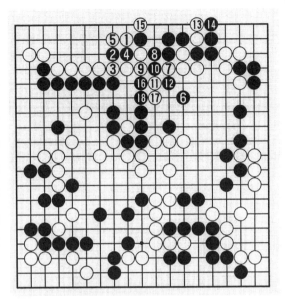

變化圖：白1如守空，黑2、4準備就緒後，再於6位發動攻擊，白7、9抵抗，黑10、12沖斷，白13、15破眼，黑16、18吃住棋筋，白不行。

習題5 變化圖

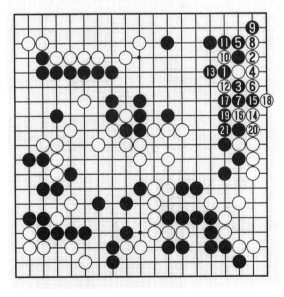

失敗圖：黑1上扳構思普通，白2扳。至7後，白14跳好手，黑15沖，白16反沖，雙方變化至21，白先手渡回，再先手收官，這樣，全局黑處於不利地位。

習題5 失敗圖

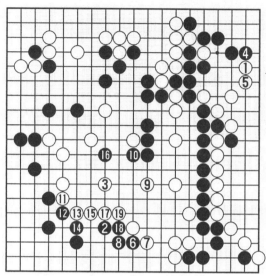

習題 6　正解圖

習題 6 解

正解圖：白1飛是最大官子，以中腹治孤來決定勝負，黑2怕攻擊無把握，先占大棋，白3以下至19，已形成細棋局面，白1勝負手成功。

習題 6　變化圖

變化圖：黑2、4準備攻擊，白3、5圍空，黑6、8總攻，白7、9一旦治孤成功後，黑全局肯定實空不足。這正是黑所擔心的。

失敗圖：白1若占下面大場，黑2在右邊收官，至9，黑以先手獲15目的主動權，所以，奪取這種逆收官子，可以計算為30目的價值。白1是敗著。

習題6　失敗圖

圍棋故事

《玄玄棋經》對日本圍棋界的影響

《玄玄棋經》，嚴德甫、晏天章合編，刻於元順帝至正九年（西元1349年），相當日本南北朝時代（北朝貞和九年，南朝正平四年）。這部書對日本棋界影響極大。

日本最早的棋譜，是天正十年（西元1582年）本因坊算砂與鹿賢利玄在本能寺織田信長御前的對局，比《玄玄棋經》遲了二百三十三年。慶長二年（西元1597），算砂寫了一本《本因坊定石作物》，慶長十二年改名為《圍棋定石作物》。

算砂歿後，寬永七年重刻，仍名《本因坊定石作物》。這三本書中的詰棋（即死活題）完全相同，共有一百五十五題，《玄玄棋經》占五十九題。

其後，有所謂寬永版的《玄玄棋經》出現，編者不詳，將中國原版的《玄玄棋經》竄改，以致弄得面目全非，有關論述部分則全部刪去；對局部分增加晉「王琬遇仙圖」一局，宋《忘憂清樂集》劉仲甫、李伯祥等九局；定石部分加「四沒入圖」、「二沒入圖」；術語圖解原版為十一頁，被縮為四頁。

正德三年（西元1713年，道知時代），《碁立指南大成》六冊刊行，其中二冊為《玄玄棋經》死活題，均冠題名。又井上家四世名人因碩著《發陽論》，其中部分死活題採自《玄玄棋經》。

大正二年（西元1913年），小林鍵太郎將《玄玄棋俚諺鈔》訂正發行。大正八年再版，再版本係文豪幸田露伴，漢學家國分青崖二氏借得中國原版而加增添。

昭和十年，橋本宇太郎編《玄玄棋經新定本》，題日本棋院藏版，由誠文堂新光社發行，其中共收死活題二百四十四題。昭和二十七年再版，改名為《新釋玄玄棋經》。

原版的《玄玄棋經》在臺灣有兩部，一部藏於中央圖書館；一部藏於中央研究院傅斯新圖書館。

第 7 課　子 效 剖 析

　　子效剖析，顧名思義可理解為：行棋的效率分析方法。當棋形成某個變化後，用不同的次序還原該變化，或是對照相似的形狀，換一種角度加以分析，並判斷這個變化好壞的一種方法。

例題 1

　　白 1 反夾，黑 2 尖出，稍笨重，以下至白 9，請剖析這個結果誰便宜。

　　正解圖：黑 2 靠是有力的一手，白 3 至 9 後，黑 8 的位置，顯然比 a 位好，有利於攻擊，封鎖白△一子。所以例 1 的結果，黑稍虧。

例題 1

　　變化圖：白 5 頂，黑 6 拐下，白 7 沖出，黑 8 跨出作戰，雙方變化至 12，黑不恐懼。

例 1　正解圖　　　　　　　　　例 1　變化圖

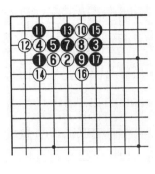

例題 2

例題 2

黑 1 至 17 是很古老的小目定石，請剖析其優劣。

正解圖：在 a 位沒有黑棋夾擊時，白走 1 位以下定形，有幫黑棋走堅固之嫌，故白棋不妥。

剖析圖：白△子和黑△子交換，白損失慘重。黑走 1 位，稍損，因 a 位的官子，b 位中斷點的利用，仍有利用價值。

結論：例 2 的定石黑厚實，故不少人將例題 2 中的白 4 托改在 16 位尖。

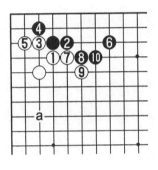

例 2　正解圖

例題 3

黑 3 二間高夾，白 4 象步飛出，以下至 20，形成少見的變化，討論其得失。

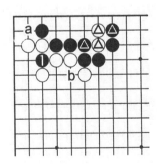

例 2　剖析圖

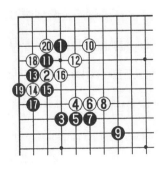

例題 3

正解圖：白 1 至 11 是常見的高目定石。黑 12 脫先，白 13 與 14 交換。

剖析圖：黑 1 至 5 的交換，這幾步棋黑方稍有利，黑 ▲ 與白 ⦿ 交換，卻明顯黑損。在通常情況下，例 3 的結果大致兩分。

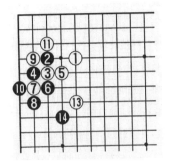

例 3　正解圖　黑 12 脫先

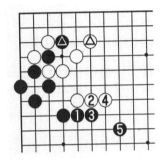

例 3　剖析圖

例題 4

這是某高手對局，黑 1 三間夾擊，白 2 尖沖，黑 3 飛是大出乎人們意料之外的一手，雙方變化至 10，結果如何。

例題 4

例4　剖析圖

剖析圖：黑1飛，白2逼也是一種正常的下法。黑3沖，白4跳，雙方交換至10，是一般分寸，其結果雙方得失相當。

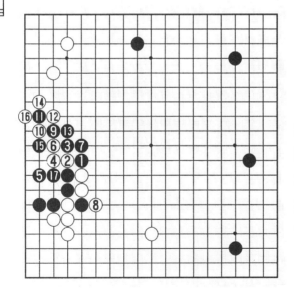

例題5

例題 5

黑1扳，白2斷，黑3、5應對，白6以下至17是雙方必然應接，這個新型誰便宜些？

剖析圖：假
設黑 1 扳後白 2
補，黑 3 以下至
黑 9 補，棋形明
顯黑虧。但接著
白 10 斷稍損。
至 黑 15 的 結
果，與實戰大致
一樣，這是白稍
有利的結果。

例題 6

這是高手的
實戰對局。白 1
打有問題，黑 4
長後對中腹作戰
很有利。白 11
飛罩強攻，黑
12 是手筋，白
13 以後想繼續
封鎖黑棋，但其
自身的棋形也不
完整，至 26 黑
大優。

請指出白正
確下法。

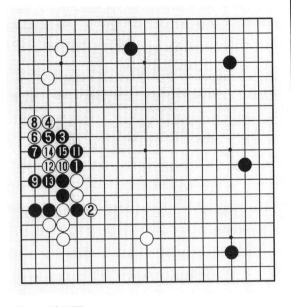

例 5　剖析圖

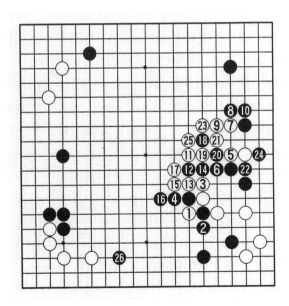

例題 6

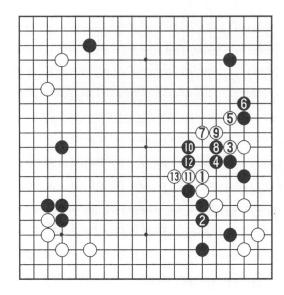

例6　正解圖

正解圖：白1冷靜地單長是好手。白7飛，既出頭又能威脅黑棋。黑8、10出頭是必然的，白13長出很有力，白形十分舒展。

例6　剖析圖

剖析圖：白1與黑2交換後，白3斷與黑4交換，白肯定不利，因黑4長後對中腹作戰太有幫助了。

例題 7

例題 7

這是高手對局。黑1一間高夾,以下至6是正常應接,黑7尖變調,白8拐,以下至12,白取外勢,黑取實地,這個新型誰有利。

正解圖:黑1大飛掛,白2以下至12是定石,其結果兩分。

剖析圖:這是本局出現的新型,與上圖定石比較,其優點是黑棋邊空多了一路,週邊白也沒有完全封住黑棋,而缺點則是本圖黑棋多了一手廢棋△。其結果得失相當。

例7　正解圖

例7　剖析圖

例題 8

　　白 1 掛角後，再走白 3 尖沖，黑 4 爬，以下至 13 拆，出現了少見的變化，白棋的著法有些不自然。

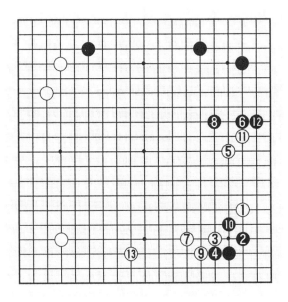

例題 8

剖析圖：白1高掛，黑2托，雙方變化至13，黑棋著法自然流暢，結構完整，其結果黑稍好。

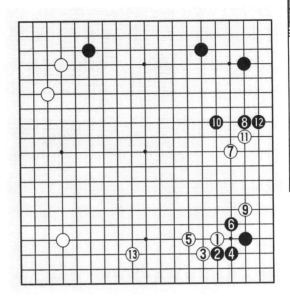

例8　剖析圖

例題9

這是高手的對局。白1跳選擇了最差的一種結果，以下變化至13，看似白棋將黑角據為己有，但是，黑提四子後全局極為厚實，將在今後發揮難以限量的作用。

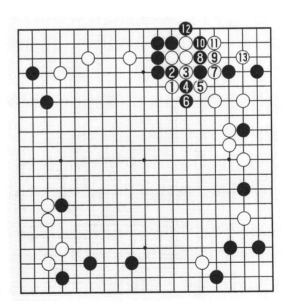

例題9

正解圖：白 1 愚形走出是此際的最佳手段，這是職業棋手的盲點，黑 4 後，白爭得 5 位先手打，與實戰差別極大（實戰是白在 6 位打，黑在 5 位長），以下至 13 白便宜。

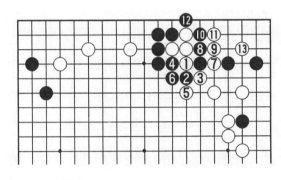

例 9　正解圖

變化圖：黑 2 長，白 5 出頭後，左右兩邊黑棋總有一處會被痛擊。

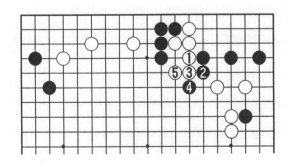

例 9　變化圖

例題 10

白 1 打反擊，黑 2 提劫，白 3 是恰當的劫材，黑 4 立冷靜，白 5 提劫，黑 6 粘，不為所動，雙方可行。

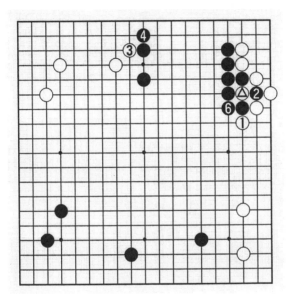

例題 10　　　　　　　　　　　⑤ = ⊿

失敗圖：黑 4 打不好，黑 6 尋劫，白 7 將萬劫不應把黑提起來，雙方至 17 形成轉換，白有利。

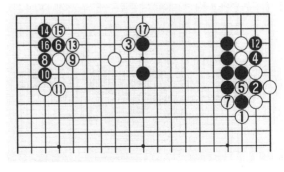

例 10　失敗圖

　　剖析圖：變換次序：黑1、3取角，白4尖時，黑5、7破角，允許白14扳進黑空，還有黑17的送吃，無處不損。現在可以清楚地看到，轉換白有利。

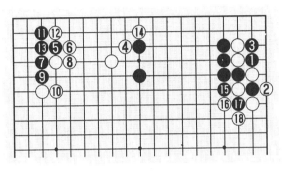

例10　剖析圖

習題1

這是少年棋手下出的變化，請剖析其得失。

習題2

　　白1扳無理，黑2夾好手，白3接，黑4渡，結果白損，請剖析，為什麼白損。

習題1

習題2

習題 3

白 3 夾,黑 4 長出反擊,白 5、7 取角上子,黑 8 拆邊,黑稍有利。

習題 3

習題 4

黑 1 點是變著,白 4、6 頂斷,以下白棄子取勢,至 24 白便宜,請剖析白為什麼佔便宜。

習題 4

習題 5

黑 3 二間高夾,白 4 靠,黑 5、7 反擊,以下雙方變化至 21,討論其得失。

習題 5,

習題 6

習題 6

白 2 三間高夾，黑 3 雙飛燕，白 4 以下至 19，剖析誰佔便宜。

習題 7

白 1 掛角，黑 2 飛鎮，白 3 點角，以下黑 8 連扳是強手，至 14，剖析黑的戰鬥合理性。

習題 7

習題 8

白 1 托角，黑 2 扳斷，儘管黑 6 是手筋，但雙方變化至 18 後，白有 a，b 的先手，這個舊定式白稍優，請論證。

習題 8

⑱ = ❻

習題 9

白 1 靠，黑 2 必扳，白 3 斷正確，黑 4、6 強手，以下戰鬥至黑 22，黑棋脫險，請論證白 3 斷的正確性。

習題 9

習題 10

習題 10

白1靠是新手，黑2跳，以下至10形成新型，請用剖析圖分析其得失。

習題 1 解

正解圖：黑1至白8是小目定石，其結果兩分。

剖析圖：黑1和白2是典型的裏外交換，黑方大虧，而黑3與白4則是在送死，又損了，黑5拐是緩手。白△二子與黑▲二子交換，損失有限，因此，可以判斷黑虧損。

習題 1　正解圖

習題 1　剖析圖

習題 2 解

正解圖：這是標準的兩分定石，有了白1後，就有a位的透點，這是很銳利的攻擊手段。

剖析圖：白△與黑△交換後，今後即使有了白1逼，由於失去了二路透點手段，白1的威脅小得多。

變化圖：白3立下戰鬥，黑4斷必然，白5拐時，黑6接冷靜，當白7扳出時，黑10夾異常嚴厲，以下至16，白極為不利。

失敗圖：白5夾，黑6長，以下a、b兩點，黑必得其一，白仍失敗。

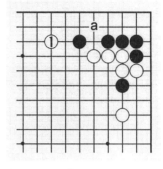

習題2　正解圖

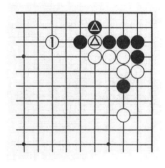

習題2　剖析圖

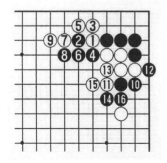

習題2　變化圖

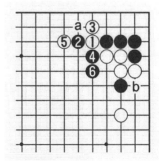

習題2　失敗圖

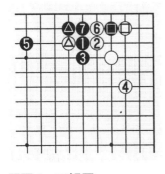

習題 3　正解圖

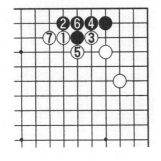

習題 3　失敗圖

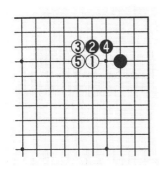

習題 4　正解圖

習題 3 解

正解圖：黑 1 至 7 是接近定石的著法。白△與黑△交換令黑形變厚；黑▣與白▢交換，得失不明，最後結論，此結果黑有利。

失敗圖：黑 4 如擋，白 5、7 打長，黑被壓迫在二路，極其不利。

習題 4 解

正解圖：白 1 至 5 是最常見的定石。

剖析圖：黑△在三路多爬了一步，頂多只增加二目棋，而白外圍多了一個白子則相對厚多了。黑 5 與白 6 以下的交換，黑棋明顯虧損。

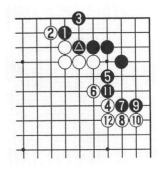

習題 4　剖析圖

剖析圖續：此圖與題目相差無幾，顯然發現，白六子與黑六子交換，白損失非常有限，故此結果白棋佔便宜的結論是正確的。

習題 4　剖析圖續

習題 5 解

參照圖：這是標準的小雪崩定石，其兩分的結論在棋界流傳了許多年。

剖析圖：這是習題 5 產生的結果，其優點是黑棋在邊上多圍了一路空，其缺點是在很厚的地方多了一個黑子，此子作用極小，如果多圍的一路空與這個廢子相抵消，則得失平衡。

習題 5　參照圖

習題 5　剖析圖

習題 6　參照圖

習題 6　剖析圖

習題 7　參照圖

習題 6 解

參照圖：這是常見的兩分定石。

剖析圖：這是習題 6 產生的結果，黑△兩子出頭的形狀，比參照圖中的黑 11 對中腹的影響要大得多，且厚得多。

習題 7 解

參照圖：白 1 點三三，以下至 12 是常見的兩分定石。

剖析圖：白 ⊕ 與黑 ⬤ 交換，使黑棋產生了 a 和 b 的兩個進攻好點，這是黑棋掌握主動的局面，故黑棋作戰的合理性得到驗證。

習題 7　剖析圖

習題 8 解

剖析圖：白 1 走大斜，黑 2、4 應對，這是極其屈辱的行為。

習題 8　參照圖

剖析圖續：⊕ 三子與 ⬤ 三子交換。

習題 8　剖析圖

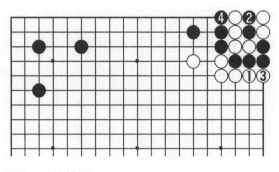

習題8　終結圖

終結圖：白1與黑4定型後，與上圖相同，我們發現，黑棋在角上的實地與白棋強大的外勢相比，黑棋虧了。

習題 9 解

失敗圖：白2連扳不好，黑3、5捕獲一子，黑治孤輕鬆多了。

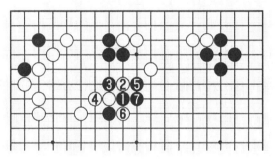

習題9　失敗圖

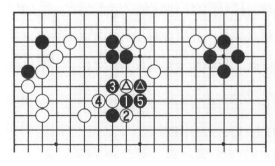

習題9　剖析圖

剖析圖：黑1扳時，白2斷正著，黑如3、5應，白顯然不作白△與黑△虧損的交換。

習題 10 解

剖析圖：對於白星，黑1飛掛，黑5跳後，白6脫先，以下進行至白16，竟與習題10完全一樣。黑7是惡手，白10也是惡手，不過黑7的罪過更大些。另外，白a、黑b的交換沒走也是白有利。所以這個結果白方好。

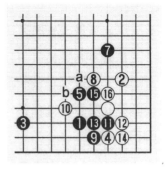

白6脫先

習題 10　剖析圖

圍棋故事

《棋經十三篇》作者質疑

《棋經十三篇》是北宋仁宗皇祐中（約1052年）左右，在棋藝理論研究中的重要著作。但《棋經十三篇》的作者歷來有爭論。

徽宗年間棋待詔李逸民的《忘憂清樂集》最早收錄此書，署作「皇祐中張學士擬撰」。其後，元嚴德甫、晏天章的《玄玄棋經》也收錄此書，作「皇祐中學士張擬撰」。

《宋史·藝文志》六有「張學士《棋經》一卷」，當即此書，但未明載作者姓名。又有認為是劉仲甫作的，這首見於蔡絛《鐵圍山叢談》卷六：劉仲甫「著《棋經》效《孫子》十三篇。」

李逸民《忘憂清樂集》收入《棋經十三篇》的同時，還

收有劉仲甫《棋訣》，書中又有劉仲甫能誦此十三篇之語，因此，劉仲甫不可能是《棋經十三篇》的作者。

蔡絛與李逸民，不知何故有如此分歧。南宋陳元靚《事林廣記》則說《棋經十三篇》是張靖所作。李逸民《忘憂清樂集》收有張靖《論棋訣雜說》一篇，觀其內容與《棋經十三篇》極為相似。

張擬，史無明載，不知是否有其人。張靖（1004—1078），河陽（今河南孟縣西）人，天聖五年（1027）進士，累官大理寺丞、屯田員外郎。《玄玄棋經》題署作張擬，但注文中稱張靖，由此看，張擬、張靖很可能就是一個人。

清代丁丙《武林往哲遺書》最早提出張擬即張靖之論。今人李毓珍更詳加考證，認為後人誤解「張學士擬」，將「擬撰」的「擬」當作了人名，故出現了張擬撰的誤說。所以，《棋經十三篇》的真正作者應是張靖。根據此書署銜和張靖仕歷，此書當成於皇祐元年或皇祐二年。

《棋經十三篇》序稱：「春秋而下，代有其人，則弈棋之道，從來尚矣。今取勝敗之要，分為十三篇。有與兵法合者，亦附於中云爾。」表明一篇之旨是繼承漢人以兵言棋的觀點，探尋深奧的棋理。總結千餘年來的棋藝經驗，因此模仿《孫子兵法》十三篇的體例，撰成該書。

全書十三篇按棋局、得算、權輿、合戰、虛實、自知、審局、度情、斜正、洞微、名數、品格、雜說排列，次序井然，全面而又系統。

第8課　宇宙流攻防技巧

武宮正樹九段是日本圍棋界一位久負盛名的老牌超一流棋士。他創立的宇宙流是圍棋藝術流派中的一朵璀璨奪目的奇葩。

例題 1

這是二連星佈局。黑 ▲ 沖挑起戰鬥，白怎樣應對。

例題1

正解圖：白1扳，黑2斷為雙方必然之著。白3打強手，黑6打時，白7虎冷靜，以下雙方展開劫爭，至17是兩分結果。

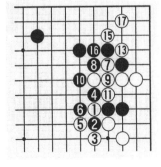

例1　正解圖　　⑫ = ❷

⑭ = ①

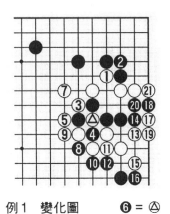

變化圖：白1虎時，黑2若接抵抗，白3、5手段嚴厲，以下至21，黑差一氣被殺。

例1　變化圖　　　❻=△

例題 2

黑△接後，白怎樣襲擊黑角。

例題 2

正解圖：白1、3托斷，黑4、6打接，採取簡明之策，變化至14，是兩分的結果。

變化圖：黑1長也可行，白2接後，黑3封，白8點方時，黑9尖是最佳防守，至13黑外勢可觀。

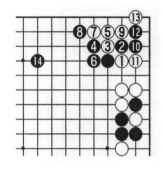

例2　正解圖

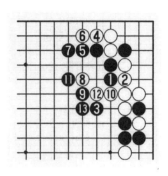

例2　變化圖

例題 3

這是二連星對二連星產生的局面。黑△夾，白怎樣防守。

正解圖：白1虎是當然的一手。黑2跳是此際的形，白3尖時，黑4飛出靈巧，白5以下產生打劫，至17形成轉換，大致兩分。

變化圖：黑2若扳，白3斷，黑4打時，白5反打是好棋，黑6非立不可，雙方變化至12，中間三個黑棋將受到白棋攻擊。

例題 3

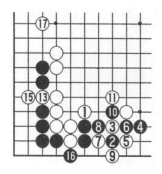

例 3　正解圖　　⓬ = ❷
　　　　　　　　⓮ = ③

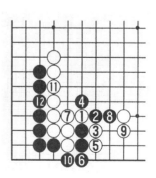

例 3　變化圖

例題 4

黑▲壓出作戰，白怎樣防守。

例題 4

正解圖：白 1 靠是此際的形，當黑 2 扳時，白 3 扳，攻守兼備。黑 4 打、白 5 接本手，以下至 8，這是雙方最佳選擇。

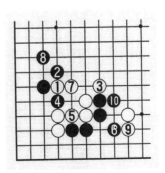

例 4　正解圖

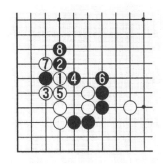

例 4　變化圖

變化圖：黑 2 扳時，白 3 若虎，被黑 4 先手打後，白棋痛苦。以下至 8 為止，讓黑棋構築成宏大的外勢，白略有不滿。

例題 5

黑▲積極逼過來，這是常見的一招，白怎樣應對。

例題 5

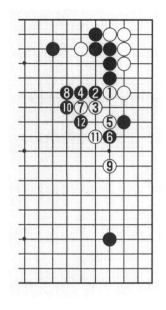

正解圖：白 1 挺是當然的一手，黑 2、4 扳長冷靜，當白 5 虎時，黑 6 扳是好手。白 7、9 發動攻勢，黑 10、12 絕地反擊，白陷於困境。

變化圖：白若在 1 位打，黑 2、4 有力，白 5、7 只有退讓，黑 12、14 搶佔大場，黑已成必勝之局。

例5　正解圖

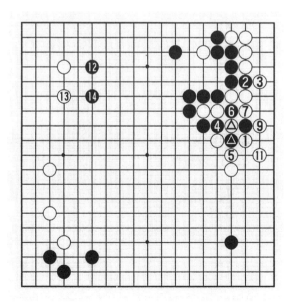

例5　變化圖　　　　❽ = △　　❿ = △

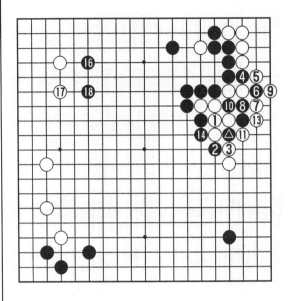

例 5 失敗圖　　⓬ = ❻　　⓯ = △

失敗圖：白
1 接更不好，被
黑 2 扳，白 3 若
硬斷，黑 4、6
手筋，以下至
18，白棋仍然失
敗。

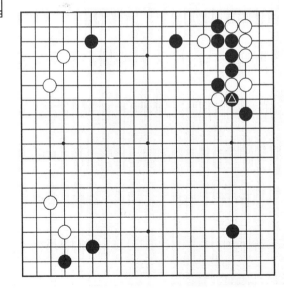

例題 6

例題 6

黑 △ 斷是
異常勇猛的一
手，白怎樣反
擊。

正解圖：白1、3行動，黑4、6挺起來，至10搶佔制高點。

變化圖：白在1位夾沒棋，黑2、4應後，以下至14，白失敗。

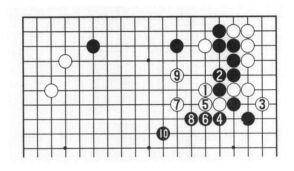

例6　正解圖

例6　變化圖

例題 7

這是現代流行佈局，黑怎樣掏空白角。

正解圖：黑1點三三是有力的一手，白2擋，以下至11，黑淨活。

變化圖：白4立時，黑5是活棋的要點，以下至13黑仍是活棋。

例題 7

例 7　正解圖

例 7　變化圖

例題 8

以三連星開
局,這是典型的
以模樣對實利的
一局棋。黑怎樣
貫徹自己的一貫
方針。

正解圖:黑
1是既防白棋扳
出,又能擴大模
樣的好點。

失敗圖:黑
1二間高掛,白
2扳出,以下至
10,黑模樣被破
壞,白好調。

例題 8

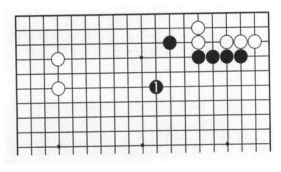

例8　正解圖

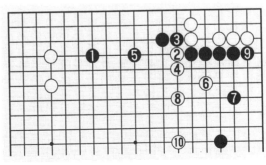

例8　失敗圖

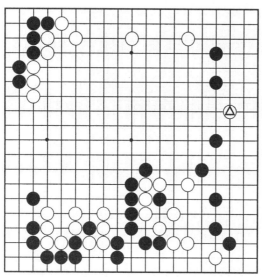

例題 9

例題 9

白△打入是強烈的爭勝負手段，黑怎樣攻擊。

正解圖：黑 1 壓時，白 2 長正確，黑 3 虎，白 10 打時，黑 11、13 是常用手段，結果雙方可行。

變化圖：黑 3 若接，白 4、6 先手後，再於 8 位大飛，白成活不成問題。

例 9 正解圖　　例 9 變化圖

例題 10

黑怎樣攻擊三個白子。

正解圖：黑1尖好感覺，白2飛時，黑3靠是強手，以下至7後，a、b兩點，白必得其一。

失敗圖：黑1至9守空，白8活棋後，再於10位跳，黑空所剩無幾。

例題 10

例 10　正解圖

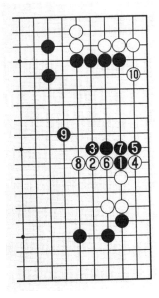

例 10　失敗圖

習題 1

習題 1

這是雙方互圍模樣的棋局，白△尖後，黑怎樣對抗。

習題 2

習題 2

黑走四連星，白雙飛燕攻進來，黑怎樣迎敵。

習題 3

　黑 ▲ 拆二時，白△靠，黑怎樣應對。

習題 3

習題 4

　白△飛靠攻，黑怎樣防守。

習題 4

習題 5

習題 5

白△斷，雙方在右上角展開激戰，黑必須精確計算。

習題 6

習題 6

白△是場合手段，黑怎樣應對。

習題 7

白�†侵消黑模樣時，黑怎樣攻擊。

習題 7

習題 8

白�†點角，黑怎樣爭先手，完成宇宙流構思。

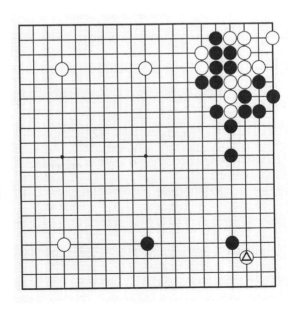

習題 8

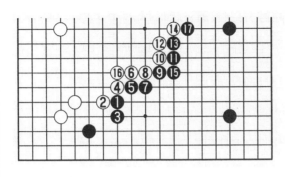

習題 1　正解圖

習題 1 解

正解圖：黑 1 象步飛出是有新意的構思。白 2 靠，以下至 17，雙方互圍，黑可行。

習題 1　變化圖

變化圖：黑 1 小飛太平庸了，被白 2 飛鎮，白棋氣勢壓人。

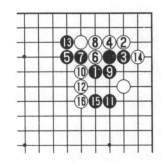

習題 2　正解圖

習題 2 解

正解圖：黑 1 尖出，白 2 點角當然，黑 5 飛壓時，白 6 虎，10 斷，雙方變化至 16 為兩分。

變化圖：黑1壓，也是可行之策，以下至13後，雙方各有所得。

習題3 解

正解圖：黑1扳時，白2斷猛烈，黑3、5冷靜，白6頂好手，以下戰鬥至18，大致兩分。

變化圖：黑3打不好，白4反打，至8立下，白得角較大，黑損。

習題4 解

正解圖：黑1扳，白2連扳當然，黑3、5強硬，白6時，黑7長是正著，雙方變化至31為兩分。

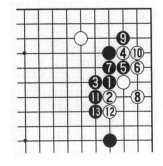

習題2　變化圖

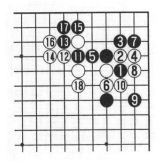

習題3　正解圖

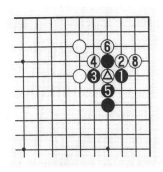

習題3　變化圖　　❼＝△

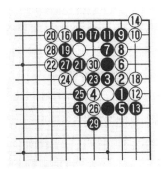

習題4　正解圖

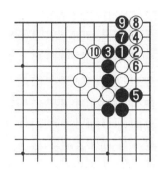

習題 4　失敗圖

失敗圖：黑 1 如扳，以下白 4、8 是要著，至 10 快一氣殺死黑棋。

習題 5 解

正解圖：黑 1 打，黑 3 活角是上策。白 6、8 打吃後，黑 13 補一手很堅實。

變化圖：黑 3 接過分，白 4 至 9 定形後，白 10、12 反擊，黑 13 防征子，白 14 飛攻，以下至 24，角上黑數子被吃，白有利。

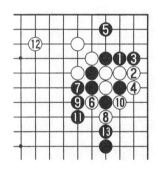

習題 5　正解圖

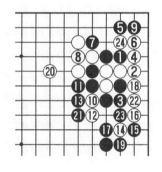

習題 5　變化圖

習題 6 解

正解圖：黑 1 擋，白 2 貼，白 8 斷是手筋，黑 9 接正著，至 12 是雙方可接受的變化。

失敗圖：黑 1 壓，白 2 必爬，雙方變化至 17 後，白棋先手活，黑 △ 一子缺乏效率，黑不好。

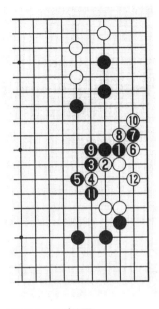

習題 6　正解圖

習題 6　失敗圖

習題 7 解

正解圖：黑 1
碰是富有謀略的一
手。白 4、6 若反
擊，黑 9 罩嚴厲，
白 10、12 如 出
動，黑 13 至 19 調
子極佳。

習題 7　正解圖

習題 8 解

正解圖：黑1擋，白2爬，黑3飛是爭先手，黑5、7是漂亮的宇宙流戰法，既護斷又張勢，姿態非常生動。

習題 8　正解圖

圍棋故事

淒美的日本圍棋（上）

　　有一種痛苦叫做美麗，有一種美麗叫做淒清，有一場英雄夢已成昨日，有一枰棋局勢已新。圍棋的日本，日本的圍棋，春意初顯時，她們展開的卻是落英繽紛的畫卷。

　　儘管韓國圍棋的鋒芒之盛早已是舉世皆知，但即使是對日本圍棋最悲觀的人也不會想到兩國之間會有宛若雲泥之大的落差。

　　當小林光一宿命般地遭遇曹薰鉉，兩位同期入段者碰撞出的本該是世界上最耀眼的火花。但在淩屬的曹氏快槍一招

緊似一招的逼迫之下，小林戰車彷彿缺了潤滑油般只能勉力抵擋。從棋譜上看這幾乎不像是同一級別的爭鬥，但小林輸得從容自若，落後時不去無理糾纏，及時投子，不失舊貴族尊嚴。

「鬥魂」的趙治勳與中國邵煒剛演出了刀光四射的一幕，已經在戰鬥中掌握了局勢的趙治勳沒有平淡收手，追求更為精妙的一招絕殺時終於反傷自身，壯烈地倒在劍下。依田紀基敗給了一個最合適的對手——小小女子朴志恩，不覺慘烈，倒似有幾分柔情。美學大竹、厚重的林海峰，儘管他們都在「圍棋皇帝」陣前折戟，但他們仍執著地展現了自己對圍棋的理解與追求。

韓國人為了贏棋已經超越了棋形的好壞，日本人卻能把敗局都輸成一種藝術。不同的信念帶來不同的境遇，圍棋之列車以兩種軌道在兩個國家奇妙地運行著。韓國人重實戰，管他什麼招式，克敵制勝就是絕招。

日本人求美感，你一招「仙人指路」，我一定要以「回頭是岸」，行雲流水一般賞心悅目。所以，韓國人能稱霸棋壇，風光無限地上演獨角戲，而日本人的棋譜卻一定可以更多地傳於後世。

並不是要為日本人辯護，但無可否認，能在冰冷的失敗中品味淒美的，這世界上只有日本棋手做得到。在韓國，圍棋是「技藝」，是維繫著民族自尊心與好勝心的一根紐帶，或者說是一種謀生的道具。

第9課　小林流攻防技巧

小林光一九段是日本圍棋界久負盛名的老牌超一流棋手，他所創立的小林流佈局為無數高手所喜愛，但小林流的攻防卻是現代的全新內容。

圖1　黑2肩沖

圖1：白1大飛掛角，黑2肩沖取外勢，白3小飛進角，以下至13為現代兩分定石。

例題1

白◎打入，黑怎樣攻擊。

例題1

正解圖：黑1、3是最好的攻擊，白8小飛是好手，黑9冷靜，白16、18沖斷，棄子取勢。

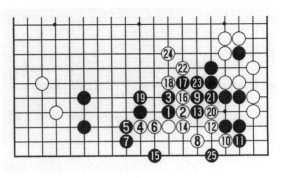

例1　正解圖

變化圖1：白1擋求活，黑2白3交換成為劫殺，由於白方不能在a位沖，黑方即便劫敗，亦無傷大局。

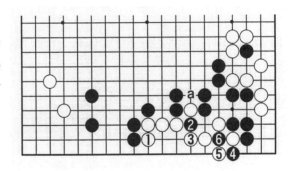

例1　變化圖1

變化圖2：黑1尖不好，白2小巧，以下至12，白棋便可脫險。

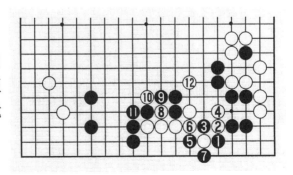

例1　變化圖2

失敗圖：黑1立玉柱緩，白2先手刺後，再4位飛出，白輕鬆得到治理。

例1 失敗圖

例題 2

白△靠，黑怎樣殺白。

例題 2

正解圖：黑 1 打正解。白 2、4 沖斷，黑 5 雙冷靜。白 12 單接後，只能在 16 位斷，勉強與黑糾纏。

例2　正解圖

變化圖：黑 1、3 講究棋形，但白 6、8 後，黑 9 如粘，至 16 白淨活。

例2　變化圖　　　　　　❾ = △

失敗圖：黑 1 擠，白棋局部也不活，但黑自身有缺陷，白 2 沖，至 12 黑反而被吃。

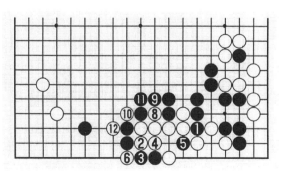

例2　失敗圖　　　　　　❼ = ❸

例題 3

黑⬛壓，白一子無法淨活，白怎樣轉身。

例題 3

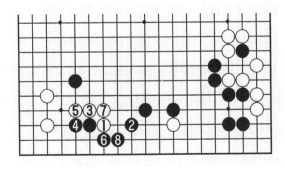

例 3　正解圖

正解圖：白 1 碰，尋求轉身，黑 2 尖是好棋，白 3 以下至 7，已把損失降到最低程度。

變化圖：白3下扳，黑4反扳，以下至10後，黑優。

剖析圖：白1碰，黑2長是正著，白3、5正常。黑6稍差，本應在 a 位虎，白7與黑8交換，白△與黑△交換，卻是黑損。

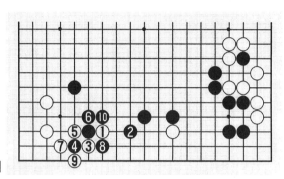

例3　變化圖

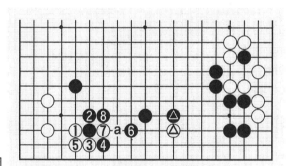

例3　剖析圖

例題 4

下邊的黑陣，白怎樣侵消。

正解圖：白1刺投石問路，黑2是最強應對。白7碰是絕好手段，黑10、12抵抗，雙方的狀態如齒輪的咬合一般。

變化圖1：黑1、3大包圍，白4至8輕鬆做活，黑不好。

例題 4

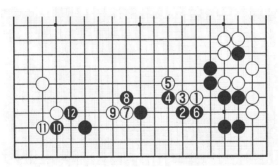

例 4　正解圖

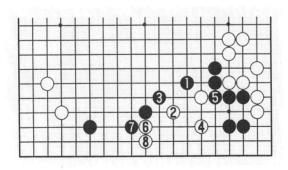

例 4　變化圖 1

變化圖2：
白1若拐下，被
黑2好手連扳
後，以下至10，
白棋被殺。

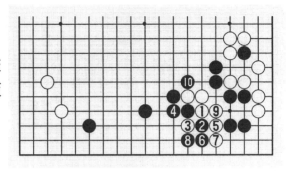

例4 變化圖2

變化圖3：
黑1若下立，白
2、4最高效率地
壓迫和封鎖黑
棋。

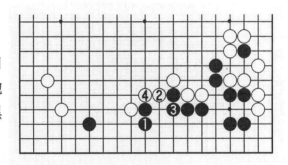

例4 變化圖3

圖2：黑4
高逼，白5至8
定型後，再9、
11托立，黑12
扳封鎖，至15
為兩分。

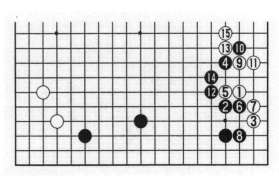

圖2 黑4高逼

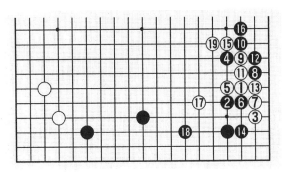

圖3　黑8飛刺

圖3：黑8飛刺，白9跨反擊，以下至19，各有所得，仍為兩分。

例題 5

下邊的黑陣怎樣侵消。

例題 5

正解圖：白 1 是正確的侵消手筋。黑 2 應，白 3 是先手，以下至 9，黑地被壓縮。

變化圖：黑 2 反擊，白 3 至 11 是預想圖。黑地徹底被侵入，白成功。

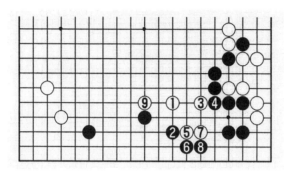

例 5　正解圖

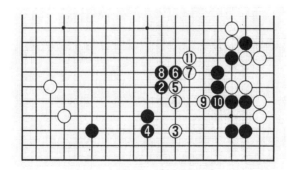

例 5　變化圖

圖 4：白 3 拆二是當前流行著法，黑 4、6 守角，白 7、9 展開，至 12 全局平緩地進行。

例題 6

黑❷刺迅猛，白怎樣應對。

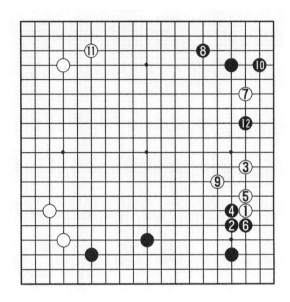

圖4　白3拆二

例題 6

正解圖：白
1 打入正是時
機，黑 2 飛應，
白 3、5 托斷緊
湊！以下至 23
守角，各取所
得。

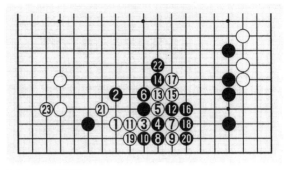

例6　正解圖

變化圖 1：
黑 1 若壓，白 2
挖，以下至 5
後，白 6 是很有
思想性的一手，
至 12 白可下。

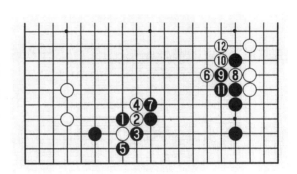

例6　變化圖1

變化圖 2：
黑若在 1 位接，
白 6 征吃，黑 7
至 13 雖 有 所
得，白 14 也是
令人矚目的好
點。

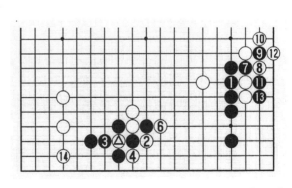

例6　變化圖2

❺ = △

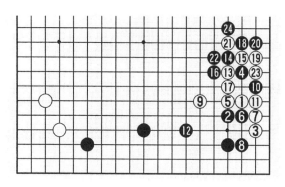

圖5 白9跳出

圖5：白9跳出，黑12拆邊，白13、15靠斷，以下至24是剛誕生的一個新型。

例題 7

白△大飛引征，黑怎樣戰鬥。

例題 7

正解圖：黑
1以下擴張手法
緊湊。白8碰製
造劫材，黑9提
劫，雙方各行其
是，白14、16
發動總攻，黑
17、19輕輕化
解。

例7　正解圖

❾ = ❶

變化圖：白
2如逃，黑5虛
枷是棄子好手。
白10是最強
手，黑11扳，
白在右下方獲得
的利益仍不足以
和黑壯觀的外勢
抗衡。

例7　變化圖

圖6　白3拆三

❾ = ❶

圖6：白1二間高掛，黑2小飛守角，白3拆三，是李昌鎬設計出來的針對小林流的獨特招法。

習題1

習題1

黑棋很厚，怎樣在右邊出擊。

習題 2

白△碰角試應手，黑應怎樣走。

習題 3

黑▲飛，白怎樣踏入黑陣。

習題 2

習題 4

白△碰，黑怎樣應對。

習題 5

黑▲並很堅硬，白切不可大意。

習題 3

習題 4

習題 5

習題 1 解

正解圖：黑 1 肩沖是有力手段，白 2 爬，黑 3 扳，以下至 9，黑棋在下邊模樣非常可觀。

變化圖：白 4 斷挑釁，黑 5、7 應對，由於黑有厚勢，黑棋非常樂意戰鬥。

習題 1　正解圖

習題 2　變化圖

失敗圖：黑若在 1 位，白在 2 位碰試應手，黑 3 若立，白 4 至 8 後，a、b 兩點，白必得其一，黑不好。

習題 1　失敗圖

習題 2 解

正解圖：黑棋脫先走 1 至 8 交換，再走 9、11 出擊，白 10 是殺棋要點。

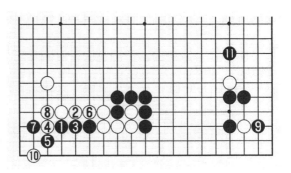

習題 2　正解圖

變化圖 1：黑在 1 位活棋很大，白 2 扳，至 6 爬後，黑不知在 a 應，還是在 b 位好。

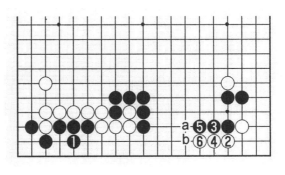

習題 2　變化圖 1

習題 2　變化圖 2

變化圖 2：黑 1 接，白 2 扳，以下至 10，黑成盤角直四而死。

習題 2　失敗圖

失敗圖：黑 1、3 沖斷與白對殺，以下至 20 形成轉換，黑 5、7 兩手很損，結果黑虧。

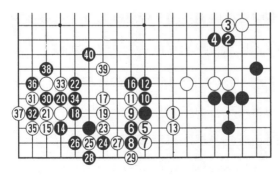

習題 3　正解圖

習題 3 解

正解圖：白 1 打入當然，黑 2 反擊必然。黑 8 絲毫不退讓，雙方戰鬥至 40，全局黑稍優。

變化圖：黑 1
如粘，白 2、4
後，迅速站穩腳
跟，白棋如意。

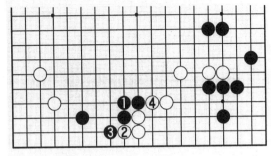

習題 3　變化圖

習題 4 解

正解圖：黑 1
逼不是平庸之著。
白 4 碰轉身靈活。
黑 5 立本手，白 6
至 14，白不壞。

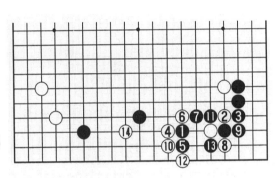

習題 4　正解圖

變化圖：黑 1 扳是局部第一
感，白 2 連扳是強手，黑 3 如
長，以下至 8，黑角空被破，如
此白成功。

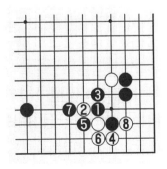

習題 4　變化圖

習題 5　正解圖

習題 5　變化圖

習題 5　失敗圖

習題 5 解

正解圖：白 1 靠時，黑 2 拆回是很靈活的態度，白 3、5 整形，但黑也走到了兩邊而滿意。

變化圖：黑 2、4 正面迎戰，白 5 飛下時，黑 6、8 對抗，以下至 23，白把黑棋下面的實空連根端走，外面的大龍不怕黑猛攻，黑不簡明。

失敗圖：白 1 單飛太薄，被黑 2 挖，白棋形難受，以下至 6 沖後，白不能於 a 位擋，損失慘重。

圍棋故事

淒美的日本圍棋（中）

在日本，殘酷性猶有過之的職業圍棋卻漸漸積累出一種「道」來，即使是以「勝負師」之名著稱於世的趙治勳也決不肯為了贏一局棋而背叛自己的思想。

韓國人可以一次又一次用找不著出處的詭異劍法將日本人刺得遍體鱗傷，但他們擁有的名字卻始終是共同的一個──韓國流。而日本棋手連倒地那一瞬的姿態都數不勝數，他們廣博的流派在前赴後繼的敗局中愈顯醒目。

其實，日本圍棋不是到了落寞的今日才無奈地有了這種詩意的淒美，在他們無敵於天下時，已經掩不住天生的憂鬱氣質。只是那時他們太強大了，信手拈來的文章都讓對手感到深意無窮。

老一輩巨星高川秀格在與坂田榮男的數次較量中落盡下風，鋒利無比的「坂田剃刀」讓高川無可奈何，這與今日的日韓之爭何其相似？

但高川的雍容華貴之氣並未因為有了這個命中註定的剋星而減退，他的「流水不爭先」是過了許多年後讓人讀了仍豁然而悟的華章。

及至「六大超一流」並世而立，六種風格各異的兵器都修練到了頂尖境界，他們絕代風華之後又有山城的「滲透流」、淡路修三的「泥潭流」、大平修三的「怪腕」、藤澤秀行的「華麗」、趙治勳的「鬥魂」，山部俊郎的「變幻」， 原武雄的「石心」，藤澤朋齋的「怒濤」……繁花

似錦，猶如盛唐的詩壇，圍棋的美侖美奐深刻在每一個愛棋者心中。

也許因為那是個崇尚藝術的年代，所以，每一名棋手都以把自己修練成一名藝術家為目標。但時代悄悄變了，具有極強商人氣質的韓國人以實用的手法掌握了時代的脈搏，世人欣賞的也不再是慢慢品味的藝術，而是立竿見影的效益。於是，美麗如昔的日本圍棋落伍於時代，他們曾富麗的身體披上了淒涼的外套。

不知這樣的情況要維持多久？日本圍棋是安然知命，豁達地退出競技之爭，笑看中韓決鬥呢？還是拋卻以往重新以全身心投於勝負，再鑄一個鐵血王朝？

第 10 課　中國流攻防技巧

　　中國流佈局是中國棋手陳祖德九段在 20 世紀 60 年代創造的一種圍棋流派。它佈局速度快、攻擊力強，為無數高手所喜愛，中國流的攻防為現代的全新內容。

圖1　白3、5靠斷

　　圖 1：白 1 是中國流的獨特掛角，黑 2 夾擊，白 3、5 靠，白 7 尖妙手，以下至 21 為現代流行形。

例題 1

　　白△夾擊，怎樣處理黑 △ 子。

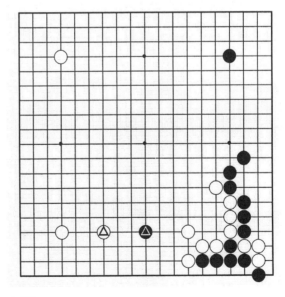

例題 1

正解圖：黑1點急所，白2抵抗，黑3碰引征，白4扳是最強應手，以下至16形成轉換，大致兩分。

例1　正解圖

失敗圖：黑1如立刻斷，白2打，以下至6把黑子征死。

圖2：黑1爬是日本棋手發明的新手，白2壓，以下至5為必然應接。

例1　失敗圖

圖2　黑1爬

例題 2

黑 ▲ 爬緊湊，白四子怎樣處理。

正解圖：白1先跳是次序，白3必扳，黑4斷，5長冷靜，黑6、8吃角，白9、11向中央出頭，以下至19，白不壞。

變化圖：白若在1位打，黑2斷打是手筋，至4後，白5、7製造劫材，以下至21形成轉換，白稍虧。

例題 2

例2　正解圖

⑩⑱ = ▲　　⑬ = ▲

例2　變化圖

圖3 白4連扳

圖3：由於黑1緊夾，當黑3扳時，白只能走4位連扳，黑5接，白6以下至13是定石一型。

例題 3

黑△碰求變，白怎樣應對。

例題 3

正解圖：白
1 扳後，再於 3
位飛鎮，白 9 打
時，黑 10 提強
手，至 14 拐過
為正常進行。

例3　正解圖　　　　　　　　　⑬ = ⑦

失敗圖：黑
在 1 位接嫌弱，
被白 2、4 整形
後，白就有立足
之地。

例3　失敗圖

例題 4

白⊕沖下，雙方展開激戰，黑怎樣冷靜應對。

正解圖：黑 1 提劫當然，白 2 夾，黑 3 關後，再於 5
位斷，雙方激戰至 23，勝負難料。

變化圖：白在 1 位扳也是可行之策，黑 2 如擋，白 3、
5 開劫，以下至 11 形成轉換，白方可戰。

例題 4

例 4　正解圖

❶ = ⑧　　**⑱** = △　　**㉑** = ❶

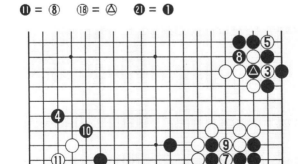

例 4　變化圖

❻ = △

例題 5

　黑 ▲ 扳，白怎防守。

　正解圖：白 1 壓，黑 4 斷，白 5、7 打出，黑 8 封時，白 11 以下至 29 活棋。

　變化圖：黑若在 1 位飛封，白 4 以下先手定形後，再於 10 穿象眼，揚長而去。

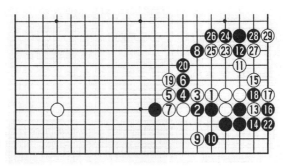

例5　正解圖　　　　　　　　㉑ = ⑬

例題 6

　黑▲夾嚴厲，白怎樣戰鬥。

　正解圖：白 1 必立下，黑 10 是愚形妙手，白 17 扳時，黑 18 打冷靜，至 26 掛，黑從容不迫。

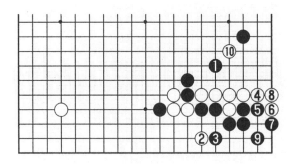

例5 變化圖

例題 6

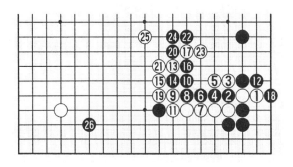

例6 正解圖

變化圖：黑在 1 位跳不好，白 2 靠是急所，黑 3 若反擊，白 8、10 先手便宜後，於 12 沖出。

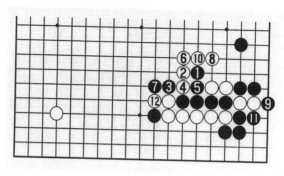

例 6　變化圖

失敗圖：黑在 1 位拐不好，被白 2 打後，白棋或 a 或 b，兩點確保其一，成功打開局面。

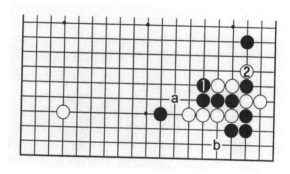

例 6　失敗圖

例題 7

黑▲上扳，白怎樣防守。

正解圖：白 1 扳角，至 6 後，可視為兩分。

變化圖：白若在 3 位扳，黑 4、6 取角，至白 13 整形，仍為雙方可行之策。

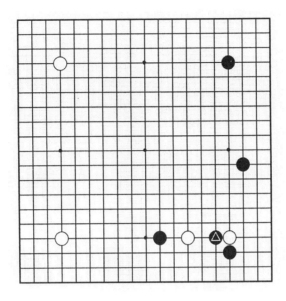

例題 7

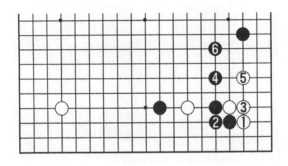

例 7　正解圖

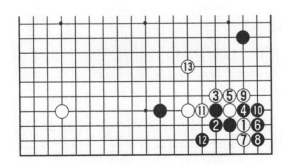

例 7　變化圖

習題 1

白⚠掛角，
黑怎樣應才好。

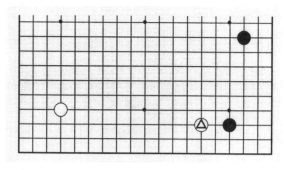

習題 1

習題 2

黑🔺緊夾，
白怎樣行棋。

習題 2

習題 3

黑🔺斷，白
怎樣尋思對策。

習題 3

習題 4

習題 4

在白△與黑
▲交換的情況
下，黑■夾，白
怎樣戰鬥。

習題 5

習題 5

白△反逼，
黑怎樣完善地封
鎖白棋。

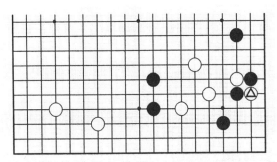

習題 6

習題 6

白△斷騰
挪，黑怎樣嚴厲
反擊。

習題 7

白△怪飛，
黑怎樣應。

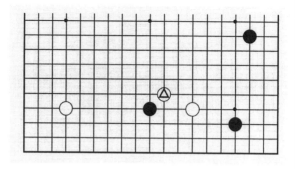

習題 7

習題 8

黑△長，白
怎樣處理兩塊弱
棋。

習題 8

習題 9

黑△是高中
國流，白怎樣處
理被分斷的兩塊
白棋。

習題 9

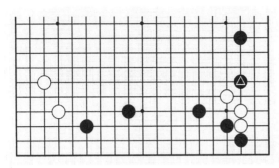

習題 10

習題 10

黑△搶攻，白怎樣應對。

習題 1 解

正解圖：黑1尖是最強應對，白2貼起，黑3夾，以下至15，黑厚。

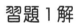

習題 1　正解圖

變化圖 1：

白6外打，黑9斷，白12壓時，黑13扳強手，白棋脫不開身，結果仍是黑優。

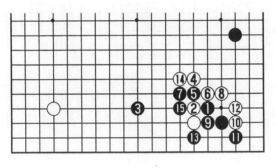

習題 1　變化圖 1

變化圖 2：
白 2 拆三較好，黑 3 打入積極，以下至 18 為新型，得失不明。

習題 1　變化圖 2

習題 2 解

正解圖：黑 2 挖是強手，以下至 26，黑外勢無懈可擊。

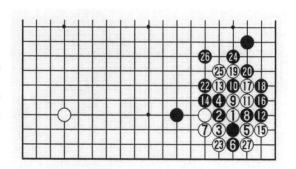

習題 2　正解圖　　　　　　　㉑ = ❿

失敗圖：黑 2 扳不好，白 3 斷騰挪，以下至 17，白棋成功。

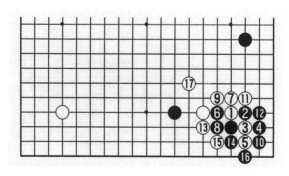

習題 2　失敗圖

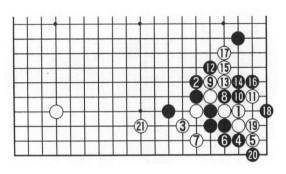

習題 3　正解圖

正解圖：白3尖妙手，黑4、6是最強手，白7尖時，以下至21，雙方可行。

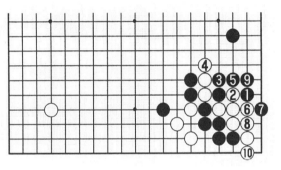

習題 3　失敗圖

失敗圖：黑1跳不好，白2、4後，以下至10，黑差一氣被殺。

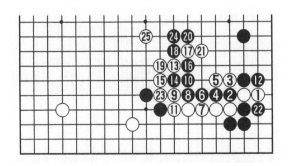

習題 4　正解圖

正解圖：白1立，黑2斷，雙方交戰至25，大致兩分。

變化圖：黑
1、3 打後，再於
5 位補也可行，
白 6 扳過，黑
7、9 向中腹出
頭。

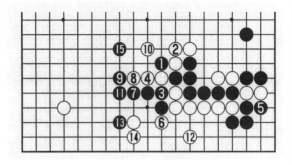

習題 4　變化圖

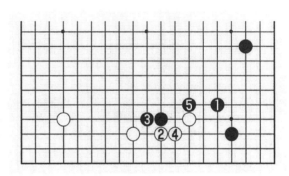

第
10
課
中
國
流
攻
防
技
巧

習題 5 解

正解圖：黑
1 飛好點，白
2、4 渡過時，黑
5 剛好蓋住，如
此黑好。

習題 5　正解圖

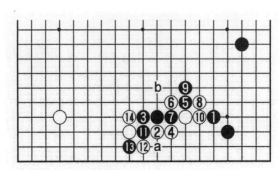

失敗圖：黑
1 尖不好，黑 5
蓋時，白 6、8
抵抗，當黑 13
斷時，白 14 好
手，黑不管走 a
或 b 都不好。

習題 5　失敗圖

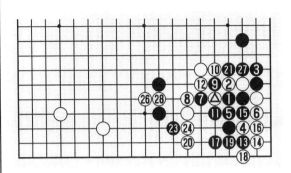

習題6　正解圖

習題 6 解

正解圖：黑
1 至 5 是最強應
手，至 28 為兩
分的結果。

習題6　失敗圖

失敗圖：黑
在 1 位打軟弱，
白 2 挖，以下至
6 後，黑棋徹底
被利用。

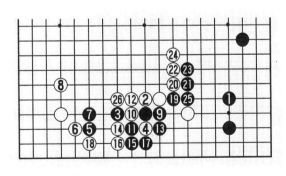

習題7　正解圖

習題 7 解

正解圖：黑
1 守角冷靜，白
2、4 攻擊，以
下至 26 形成轉
換，結果兩分。

失敗圖：黑1有上當之嫌，白2至10準備後，白14、16發動攻勢，黑不好。

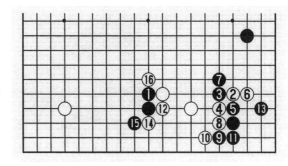

習題7　失敗圖

習題8解

正解圖：白3出頭，黑4封當然，白5以下至21做活，雙方可行。

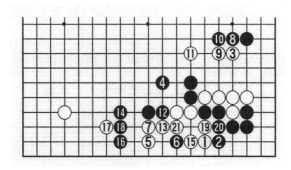

習題8　正解圖

變化圖：白很想走1位尖出，黑2封，白7時，黑8是強手，以下至22，將展開非常複雜的對殺。

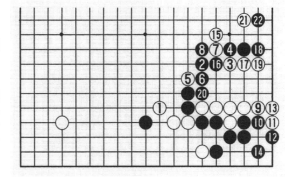

習題8　變化圖

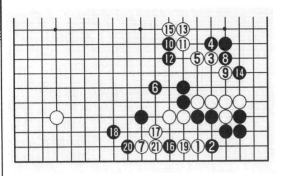

習題 9　正解圖

習題 9 解

正解圖：白 3 出頭，黑 14 是要點，以下至 21，黑稍占優。

習題 10　正解圖

習題 10 解

正解圖：白 1 先壓，然後再 3、5 處理，至 7 白輕靈。

習題 10　失敗圖

失敗圖：白 3、5 正是黑棋期待的，結果白兩子被斷開，很損。

圍棋故事

淒美的日本圍棋（下）

　　最好的局面是圍棋被分為「道」與「藝」兩種，就像禪宗的南北分支，你修你的來世，我修我的今生。日本圍棋的藝術美與韓國圍棋的實用美不要放在同一個平面裏去鑒賞，愛棋者擁有自己的選擇。不要用一種美強迫去替代另一種美，不要一說變革就非得把傳統的東西都拋棄。

　　這當然只能停留在想像之中，即使是一場慘敗接著一場慘敗的日本棋手也只能苦笑搖頭。職業棋手不是住在深山裏的仙人，只顧自己的逍遙，他們要靠圍棋去生活。

　　圍棋與詩、書、畫的區別在於她是由兩個人共同完成的藝術，總要有一個勝負的結果。喜歡小林光一的人面對喜歡曹薰鉉的人時就會底氣不足：誰叫你的偶像在人家的偶像的面前戰不到三百回合？如果拋開了勝負，圍棋的美就已經殘缺。

　　圍棋的「道」與「技」並非對立，如果說日本與韓國對圍棋的理解不同，那不是圍棋本身，而是他們的民族性。作為曾經的大家族，雖然現在有些敗落，但日本圍棋仍保留著骨子裏的那種貴族氣質，而赤貧起家的韓國人雖擁有天才的潛質，卻也一時掩不盡「窮人乍富」的小家子氣。

　　淒美的日本圍棋缺的不是一段顯赫的戰績，而是一群知音。若干年後，中國的孔傑與韓國的李世石在世界圍棋決戰中相遇，觀戰的人叢中沒有日本棋迷。

　　他們簇擁在另一個舞臺前，白髮蕭蕭的武宮正樹和小林

光一在表演最高級別的棋道：香湯沐浴後穿著華麗的和服，四周有舞者翩翩，耳畔是琴聲悠揚，大師舉起棋子，揮灑之間，圍棋凝固成一道絕美的風景。

《孟子‧告子上》

孟 子

今夫弈之為數，小數也，不專心致志，則不得也。弈秋，通國之善弈者也。使弈秋誨二人弈，其一人專心致志，惟弈秋之為聽。一人雖聽之，一心以為有鴻鵠將至，思援弓繳而射之。雖與之俱學，弗若之矣。為是其智弗若歟？曰：非然也。

第 11 章　韓國流攻防技巧

　　韓國流是近十年在世界棋壇崛起的一種新的圍棋流派。韓國流全方位、深層次地研究了圍棋藝術，其成果令人耳目一新。本課講的韓國流是指迷你中國流型。

　　圖 1：黑 1 至 7 為迷你中國流。白 8 分投，黑 9 逼，黑 13、15 為典型的韓國流手法。

圖 1　迷你中國流

例題 1

黑△壓，白怎樣走才好。

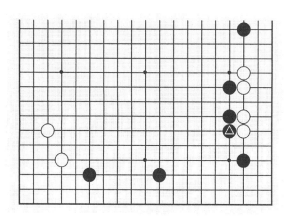

例題 1

正解圖：白1尖沖，黑2挺，白3、5頂斷，至11整形，黑12接新手，白13接後，黑14、16再發動進攻。

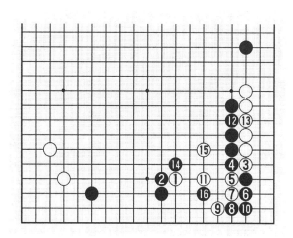

例1　正解圖

變化圖：黑2、4挖粘不妥，因白7擋，有9位好點，黑10扳二子頭，白11至21活棋。

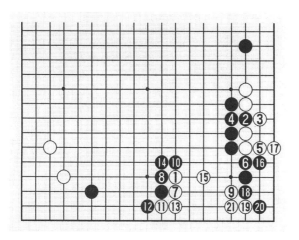

例1　變化圖

失敗圖：黑1打入急躁，白2壓，黑3頂，白6、8是先手，因白有18的妙手，a、b白必得其一，黑棋崩潰。

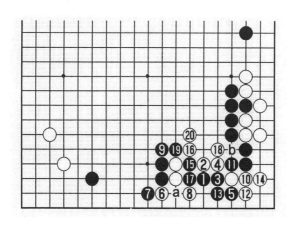

例1　失敗圖

例題 2

例題 2

黑 ⬤ 點，白 ⬤ 飛起反抗，黑怎樣應對。

例 2　正解圖

正解圖：黑1冷靜守角，白2擋，雙方握手言和最佳。

例 2　失敗圖

失敗圖：黑如在1位沖，白2掛角威力巨大，黑3托，白4扳，至白12黑陷於困境。

例題 3

黑⚫時，白△挺抵抗，黑
怎樣行動。

正解圖：黑1沖，白2扳，
白4粘重要，至6黑陣變薄。

變化圖：黑很想在1位扳，
白2斷先手，再於4、6靠斷騰
挪，黑沒有好的應手。

例題 3

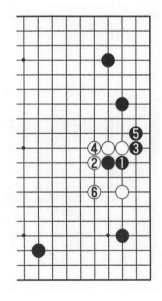

例3　正解圖

例3　變化圖

例題 4

白△拆三，黑怎樣應。

例題 4

正解圖：黑 1 簡明，白 2 補。

變化圖 1：黑 1 打入急躁，白 2 至 6 後，白不壞。

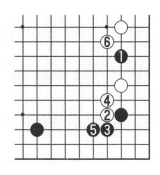

例 4　正解圖　　　　　　　例 4　變化圖 1

變化圖2：白4斷也是騰挪常法，至16為定石，黑17補時，白18跳出動。

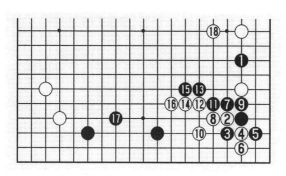

例4　　變化圖2

圖2：黑1肩沖是新手法，為中國棋手首創，白4扳時，黑5壓，以下至13，誕生了新型。

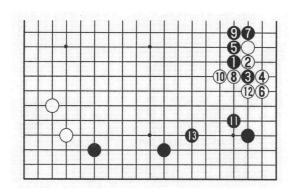

圖2　黑1肩沖

例題 5

白△扳時，黑怎樣選擇與下邊陣勢相配合的構思。

正解圖：黑 1 長，白 2 爬，黑 3 再長，以下至 5 後，下邊陣勢可觀。

變化圖：當初白在 1 位斷過分，黑 2 打是要領，以下至 14 後，白苦戰。

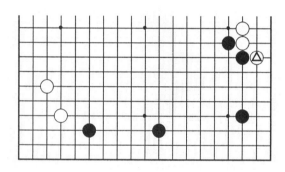

例題 5

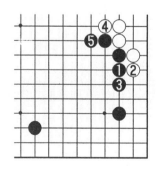

例 5　正解圖

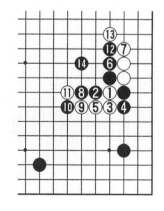

例 5　變化圖

例題 6

黑⚫拐很厚，右邊白怎樣走。

正解圖：白 1 穩健，黑 2、4 守角。

失敗圖：白 1 雙飛燕，黑 2 打入強烈，由於有黑 12 的妙手，白兩子被吃。

例題 6

例6　正解圖

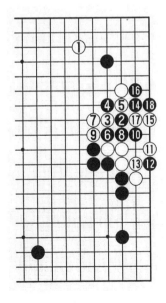

例6　失敗圖

變化圖：白在 1 擋，黑有 4、6 延氣好手，對殺黑勝。白 11 雖得角，黑 12 關，下邊陣勢也十分嚇人！

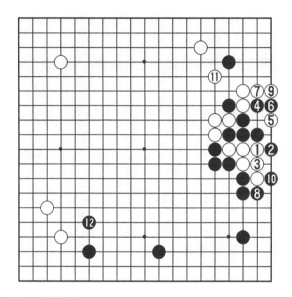

例6　變化圖

例題 7

下邊的黑陣勢，白怎樣侵消。

例題 7

正解圖：白1侵消時，黑2、4靠斷很激烈，白5、7是常用手法，至11為雙方可接受的結果。

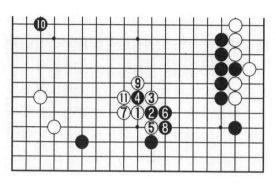

例7　正解圖

變化圖1：黑1飛護空也可行，至6後，黑7與白8交換，然後黑9、11對白幾子施壓。

例7　變化圖1

變化圖2：白1夾，黑2必跳，白3關時，黑4、6站穩腳跟，白7鎮好點，大致兩分變化。

例7　變化圖2

圖3：黑1碰，非常富有激情，白2、4扳粘，泰然處之。

圖3　黑1激情碰撞

例題 8

黑△小飛，在下方白怎樣
行棋。

正解圖：白1壓，黑2是最
強的下法，白3碰巧妙，至白
9，白棋厚實。

變化圖：黑2退，白3壓，
以下雙方作戰至17，白棋有
力。

例題 8

例8　正解圖

例8　變化圖

例題 9

黑△拐，下邊陣勢很大，白怎樣侵消。

例題 9

正解圖：白 1 托試黑應手，黑 2 扳，以下至白 7 扳頭，由於角上有種種借用，黑棋已經不好與白棋正面作戰。

失敗圖：黑 2 外扳，白 5 斷時，黑 6、8 是最狠的下法，白 9 以下騰挪，變化至 38，白吃掉黑四子，作戰極為成功。

例9　正解圖

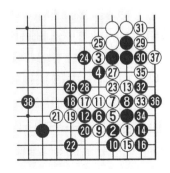

例9　失敗圖

變化圖：黑 1 長本手，白 2 連扳緊湊，以下 演變至 12，白 稍好。

例 9 變化圖

習題 1

下邊是變異 迷你中國流陣 形，白怎樣侵 消。

習題 1

習題 2

黑⬤壓是最強抵抗，白怎樣脫身。

習題 2

習題 3

黑⬤夾很強烈，白怎樣打開局面。

習題 3

習題 4

黑⚫長出作戰，白怎樣迎接戰鬥。

習題 5

白△扳抗，黑怎樣攻擊。

習題 4

習題 5

習題 6

黑⚫逼，
白怎樣侵略上
邊。

習題 6

習題 7

黑△飛攻擊，白怎樣針鋒相對。

習題 7

習題 8

黑△飛靠強烈，白怎樣入侵黑陣勢。

習題 8

習題 9

白怎樣在黑陣中騰挪。

習題 9

習題 10

黑▲碰，白怎樣正面迎戰。

習題 10

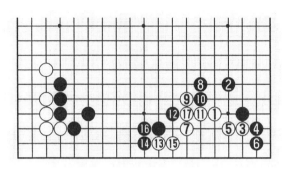

習題 1　正解圖

習題 1 解

正解圖：白1是目前最佳的下法，以下至17，白成功瓦解了黑陣。

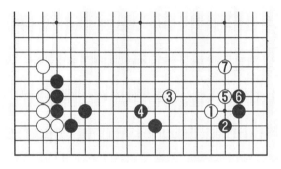

習題 1　變化圖

變化圖：黑2搜根，白3以下輕靈處理，至7黑攻擊無力。

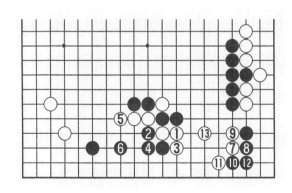

習題 2　正解圖

習題 2 解

正解圖：白1長，3曲，再白5與黑6交換後，白7是場合手段，至13在黑陣中打出一塊天地。

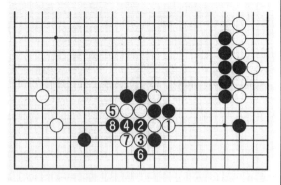

變化圖：白3
斷打，黑6先打是
手筋，至8後，形
成了極為複雜的對
攻，雙方均無把
握。

習題2 變化圖

習題3解

正解圖：白1
必長，黑2斷，白
3靠是要點，白
9、11整形，至16
白基本安定。

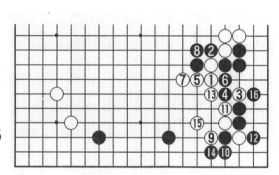

習題3 正解圖

變化圖：白
1、3棋形太薄，
黑4關，白棋感到
壓力。

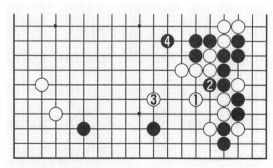

習題3 變化圖

習題 4 解

正解圖：白 1 肯定行動，黑 12 枷時，白 13 後，黑 14 如立，白 15 至 19 的手段，黑應手困難。

變化圖：黑 1 打入不可怕，白 2 斷正是時機，黑若 3 位打，白 4 以下處理，至 10 已安全脫險。

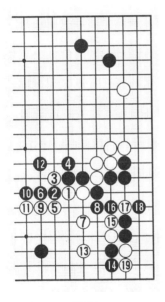

習題 4　正解圖

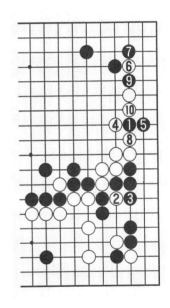

習題 4　變化圖

習題 5 解

正解圖：黑 1 連扳嚴厲，白 2、4 打出，但黑有 9 位一子解雙征的妙手。

習題5　正解圖

習題5　失敗圖

失敗圖：黑 1 斷魯莽，白 4、6 殺出一條血路，白 22 妙，至 28 白成功。

習題 6 解

正解圖：白 1 是獨特的掛角，黑 2、4 後，白 5 快速逃出。

習題 6　正解圖

習題 6　變化圖

變化圖：白3與黑4交換後，再於5位拆二也是可行的變化。

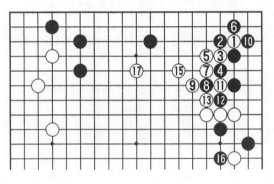

習題 7　正解圖

⑭ = ⑪

習題 7 解

正解圖：白1、3是騰挪好手，黑如在4位打，白7以下整形，至17白成功。

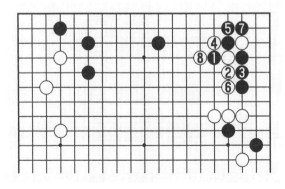

習題 7　變化圖

變化圖：黑1如從這邊打，被白4打，6貼後，黑不好。

習題 8 解

正解圖：白 1 肩沖好手，黑 6、8 步步為營，白 9 騰挪，至 17 白成功。

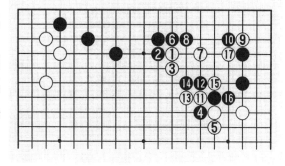

習題 8　正解圖

變化圖：黑如在 1 位扳，白 2 至 6 便宜後，再 8、10 從容逃出。

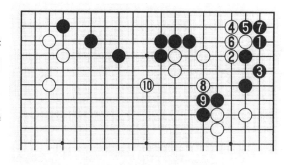

習題 8　變化圖

習題 9 解

正解圖：白在 1 位靠騰挪，黑 2 打不給白借用，白 3、黑 4，雙方可行。

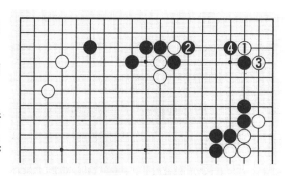

習題 9　正解圖

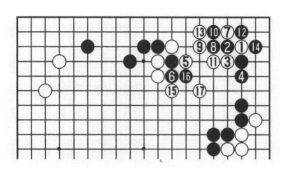

變化圖：黑
2 扳 有 中 計 之
嫌，被白3斷，
黑已無法脫身，
白5打，以下至
17，白成功。

習題9　變化圖

習題 10 解

正解圖：白1扳不甘示弱，白7拔花後，黑6以下攻
擊，至18為兩分。

變化圖：黑如1、3攻，白4托，以下至16斷，攻守逆
轉。

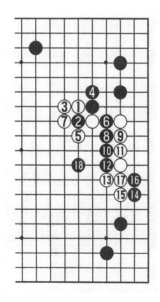

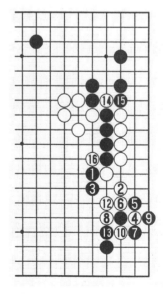

習題 10　正解圖　　　　　習題 10　變化圖　　⑪ = ④

圍棋故事

圍 棋 五 得

在日本棋院中掛有一個條幅,寫著「圍棋有五得:得好友,得人和,得教訓,得心悟,得天壽。」

「得好友,得人和」是在圍棋可廣交天下朋友,增加人們之間瞭解,加強人際關係中的友誼。而「得教訓」和「得心悟」,這是在說,圍棋能使人認識主觀和客觀的世界。圍棋的原則是和人世的規律相通的。最後說下棋能長壽,也是在說在養生上能得到益處。

圍棋變化多端、充滿趣味。

古人說,聚精會神是養身大會。下圍棋能長壽是因為圍棋和練氣功一樣,練氣功能聚精會神於丹田,而圍棋是聚精會神於棋。

圍棋能改變人的性格,下棋需要靜,需要沉著、忍耐,需要心平氣和。陳毅元帥是一個急性子,非常容易急躁,他喜歡圍棋,希望能改造一下自己的性格。

五代時有一個僕射名李訥,性子很急,但是酷愛下棋。下棋的時候,他非常安詳,非常寬緩。往往在他發作的時候,家人悄悄將棋具放在他的面前,李訥就改變了臉色,忘記自己發怒的原因。

圍棋的另一面是高智能的競技。一盤棋就是一個人生。那種拼命競爭的棋,其內容和人生有許多相似的地方。人只能死一次,而棋中的人生,卻能反覆體味。

著名美籍物理學家楊振寧教授說:「圍棋是人類最佳的

智力遊戲。」

著名報人、武俠小說家金庸對這五得的理解，也是很有特色的。

楸枰相對，幾個鐘頭一句話不說，也能心意相通，友誼自然而然地建立起來。日本棋界的人常說：「下圍棋的沒有壞人。」這句話不免有自我標榜之嫌。但圍棋是一種公平之極的遊戲，沒有半點欺騙取巧的機會，只要有半分不誠實，很快就會被發覺，可以說，每一局棋都是在不知不覺地進行一次道德訓練。

三十六計

瞞天過海	圍魏救趙	借刀殺人
以逸待勞	趁火打劫	聲東擊西
無中生有	暗渡陳倉	隔岸觀火
笑裏藏刀	李代桃僵	順手牽羊
打草驚蛇	借屍還魂	調虎離山
欲擒敵縱	拋磚引玉	擒賊擒王
釜底抽薪	混水摸魚	金蟬脫殼
關門捉賊	遠交近攻	假途伐虢
偷樑換柱	指桑罵槐	假癡不顛
上屋抽梯	樹上開花	反客為主
美人計	空城計	反間計
苦肉計	連環計	走為上

第 12　秀策流攻防技巧

秀策流佈局是由日本 19 世紀秀策首創，具有穩健堅實，容易保持先手效率，由於當時執黑不貼目，故秀策採用這種佈局，勝率極高。但到現在，由於黑棋大貼目（6目半），秀策流的攻防產生了很大的變異。

圖 1：黑 1、3、5 為秀策流佈局。黑 7 尖為秀策的精髓，被稱為「不敗的尖」。

圖 1　不敗的尖

例題 1

黑▲三間低夾，白怎樣反擊。

正解圖：白 1 飛壓正確，至黑 4 黑已處於低位，然後白 5、7 轉身，著法靈活。

變化圖：黑 2、4 如沖斷反擊，白 5 長迎戰，雙方變化至 15，白充分可戰。

例題 1

例1 正解圖

例1 變化圖

例題 2

白△掛角，
黑怎樣應對。

例題2

正解圖：黑 1 夾緊湊！白 2 大斜罩，發動戰爭，黑 9、11 簡明，至 17 是定石一型。

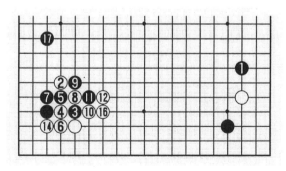

例題 2　正解圖　　　⓭ = ❸　　⓯ = ⑧

變化圖：白 2、4 靠退，黑 5 飛起，白 6 斷，至 10 做活，黑也搶到 11 位拆兼逼的好點。

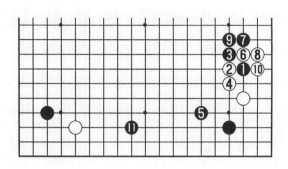

例題2　變化圖

例題 3

白△一間高掛，黑怎樣識破白的計謀。

例題 3

正解圖：黑 1 夾擊是高額貼目的積極戰法，至白 8 後，黑 9 再於右下角搶先動手，黑佈局速度很快。

失敗圖：黑 1、3 托退，重視實利，但被白 6 搶得好點，黑不滿。

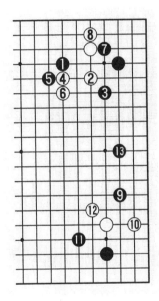

例3　正解圖

例3　失敗圖

習題1

習題 1

這是秀策流佈局，白△托，黑怎樣應對。

習題 2

習題 2

白△飛攻，黑怎樣防守。

習題 3

白△托角，黑怎樣選擇定式。

習題 1 解

正解圖：黑 3 打是次序，白 4 長，黑 5 打，以下至 14，黑成厚勢。

習題 3

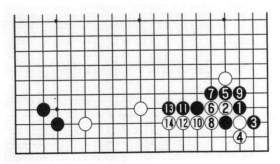

習題 1　正解圖

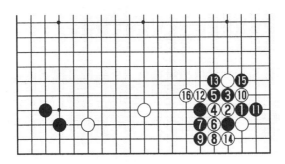

習題 1　變化圖

變化圖：黑 3 直接打，然後黑 9 擋，白 10、12 打後再 14 提，至 16 長最合白的理想。

習題 2 解

正解圖：黑 1 托，至 16 是定石。黑 17、白 18 是大場。黑 19 三間低夾，白 20 拆是強手，以下變化至 35，兩分。

習題 2　正解圖

變化圖：黑
1、3 托斷也是
定石一型，至 8
後，黑 9 引征，
白 10 提，黑 11
守角是好點，以
下變化至 17，
雙方可行。

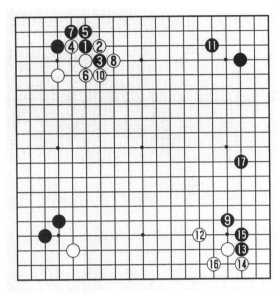

習題 2　變化圖

習題 3 解

　　正解圖：黑 1、3 簡明，白 4 挖強手，黑 5 打，也是不
甘示弱的招法，以下至 17，黑可戰。

　　變化圖：黑 1 扳，白 2 虎，以下至 5 後，白得先手，可
以爭奪其他大場。

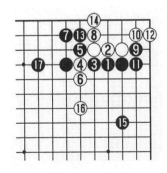

習題 3　正解圖

習題 3　變化圖

跋

　　劉乾勝先生要我為《圍棋不傳之道》作跋，我深感榮幸，又很是惶惑不安。我只是一個圍棋愛好者，對圍棋很膚淺還沒有完全入門。借此機會學習一些圍棋知識，也是恭敬不如從命吧。

　　圍棋是智力的競賽，思考的藝術。它能鍛鍊人的思維，啟迪智慧，陶冶情操。當局勢不利時，要積極尋找扭轉危局的妙手；當局勢有利時，要積極穩妥發展形勢，一步一步把優勢導向勝勢。

　　棋友之間的友誼是真誠永恆的。不論職務高低，富貴貧困，只要坐在棋盤旁，都是平等的。雙方手談，你來我往，一步一步地下，一著一著地想，在下棋中追求和諧完美，體會人生哲理。勝故欣然，敗亦可喜。

　　圍棋是中華民族傳統文化精華，博大精深、優秀燦爛，它演繹兵家、道家、易家思想，組織成筋骨脈絡，在紋枰縱橫的黑白世界裏，包孕了中國智慧的基因，複製著中國文化的密碼。隨著我國國運昌盛、國力強大。圍棋也取得了前所未有的發展。《圍棋不傳之道》一書，不僅系統地介紹了圍棋知識，還講了許多生動有趣的圍棋故事，祝願它在圍棋的普及和發展中能起到應有的作用。

後 記

心 結 棋 緣
——編書背後的故事

　　去年九月，湖北科學技術出版社隆重推出《21世紀圍棋教室·圍棋智多星》，欣喜之餘，掩卷沉思，我為能給廣大棋迷帶來一份精美的讀物而倍感自豪。緊接著十月，我身上的疲勞還沒有消去，便又投入了後面三冊的創作，激情在燃燒，靈感在閃動，流於筆端的是經過提煉的圍棋精華。

　　我於今年元月底完稿，儘管過年的氣氛祥和、幸福，但我仍沉醉於圍棋美妙的暇想之中。圍棋迄今還是部未被完全破譯的天書，它古樸、深奧、博大。古往今來，許多先哲、棋士，窮盡畢生智慧，也只能參透圍棋玄妙之一二。

　　《圍棋不傳之道》科學地、系統地從圍棋知識技術、圍棋文化故事等方面，多角度審視人類歷史長河中的圍棋。想提高棋力的朋友，想探究圍棋奧秘的棋迷，這是你們不得不看的一部兵書。

　　在出版這本「大部頭」時，我有幸結識了湖北科學技術出版社的副社長袁玉琦女士。她曾留學法國，並在法國學會了圍棋，現在有時在網上下棋。她談吐不凡，在與她交往中，提高了我的境界。她先生范愛華是法國亞眠大學數學教授。愛子范亦源聰明好學，嚴於律己，是位有上進心的少年，在他讀小學四年級時，他媽媽無意間教了一點圍棋，他就直接進了我的圍棋中級班，並進步神速，給我留下了深刻

的印象。

　　湖北科學技術出版社主任編輯王連弟女士，是位有個性，有氣派的人，這次共分六冊的《21世紀圍棋教室》，就是出自她的大手筆。她過去曾編《圍棋一點通》，圍棋《佈局》、《中盤》、《收官》這些書，都曾不斷再版，其中《圍棋一點通》被香港某出版社看中，此書在香港出版，為湖北科學技術出版社贏得了良好的聲譽。

　　王連弟是老牌大學生，是1983年華中工學院（現為華中科技大學）畢業的工科學生，對圍棋只懂一點點，但她有一個「賢內助」，就是她先生蘇才華。她先生圍棋有三級水準，是85級北京大學學法律的，現在就職於武漢市外商投資管理辦公室，每到星期天，他就帶女兒在水果湖二小上圍棋班。他高大，文質彬彬，一看就是一個有知識有涵養的人。我的稿子的第一個讀者就是他，並在很多方面，留下了他沉思的痕跡，在此，我表示真誠的謝意。

　　另外，這套叢書還有華中師範大學教育工作者劉桂階、武大附小黨支部書記彭忠、武昌水果湖二小教導主任馬新銀，這三位資深的教育專家參與。我想，這套叢書會更有特色，更令讀者喜愛。

劉乾勝

於武漢

參考書目

1. 李鋼、張學中・勝負手的奧秘・成都：蜀蓉棋藝出版社，1998 年・

2. 蔡中民・圍棋文化詩詞選・成都：蜀蓉棋藝出版社，1989 年・

3.（韓）李光求著・李哲勇、趙家強譯・曹薰鉉紋枰論英雄・上海：上海文化出版社，2002 年・

4.（日）趙治勳著・韓鳳侖譯・不敗的戰術・北京：中國廣播電視出版社出版，1987 年・

5. 聶衛平・圍棋八大課題・北京：華夏出版社，1987 年・

6.（韓）鄭文熙編著・圍棋脫先的魅力・成都：蜀蓉棋藝出版社，2001 年・

7.（日）藤澤秀行著・孔祥明譯・秀行的世界——決戰時機・成都：蜀蓉棋藝出版社，2000 年・

8.（日）藤澤秀行著・孔祥明譯・秀行的世界——抓住機遇・成都：蜀蓉棋藝出版社，2000 年・

9.（日）安倍吉輝著・王小平譯・序盤・中盤的必勝手筋・北京：華夏出版社，1987 年・

10. 倪林強・形勢判斷和作戰・上海：上海科學技術出版社，2002 年・

11. 丁波・圍棋捕捉戰機一手・成都：蜀蓉棋藝出版社，1998 年・

12. 沈果孫、邵震中・圍棋關鍵時刻一著棋・寧夏：寧夏人民出版社，1985 年・

13.（日）藤澤秀行著・洪源譯・我想這樣下・北京：人民體育出版社，1987 年・

14. 李鋼、顧萍・纏繞戰術・成都：蜀蓉棋藝出版社，1998 年・

15. 邱百瑞・圍棋中盤一月通・上海：上海文化出版社，1998 年・

16. 吳清源著・郭鵑、王元譯・吳清源自選百局・北京：中國電影出版社，1990 年・

17.（日）加藤正夫著・趙德宇譯・圍棋攻擊戰略・南京：南開大學出版社，1990 年・

18. 趙之雲、許宛雲・圍棋詞典・上海：上海辭書出版社，1989 年・

19. 朱寶訓、姜國震・形勢判斷與實戰・成都：蜀蓉棋藝出版社，1997 年・

20. 吳清源著・鬼手・妙手・魔手・北京：人民體育出版社，1988 年・

21. 沈果孫編著・棋的正著與俗手・成都：蜀蓉棋藝出版社，1988 年・

22. 張如安著・中國圍棋史・北京：團結出版社，1998 年・

休閒保健叢書

1 瘦身保健按摩術

瘦身
保健按摩術

定價200元

2 顏面美容保健按摩術

顏面美容保健按摩術

定價200元

3 足部保健按摩術

足部保健按摩術

定價200元

4 養生保健按摩術

養生保健按摩術

定價280元

5 頭部穴道保健術

頭部穴道保健術

定價180元

6 健身醫療運動處方

健身醫療運動處方

定價230元

7 實用美容美體點穴術

實用美容美體點穴術

定價350元

圍棋輕鬆學

1 圍棋六日通

圍棋六日通

定價160元

2 布局的對策

布局的對策

定價250元

3 定石的運用

定石的運用

定價280元

4 死活的要點

死活的要點

定價250元

5 中盤的妙手

中盤的妙手

定價300元

6 收官的技巧

收官的技巧

定價250元

7 中國名手名局賞析

中國名手名局賞析

定價300元

8 日韓名手名局賞析

日韓名手名局賞析

定價330元

9 圍棋石室藏機

圍棋石室藏機

定價250元

象棋輕鬆學

1 象棋開局精要

象棋開局精要

定價250元

2 象棋中局薈萃

象棋中局薈萃

定價280元

3 象棋殘局精粹

象棋殘局精粹

定價260元

4 象棋精巧短局

象棋精巧短局

定價280元

常見病藥膳調養叢書

 1 脂肪肝四季飲食 定價200元

 2 高血壓四季飲食 定價200元

 3 慢性腎炎四季飲食 定價200元

 4 高脂血症四季飲食 定價200元

 5 慢性胃炎四季飲食 定價200元

 6 糖尿病四季飲食 定價200元

 7 癌症四季飲食 定價200元

 8 痛風四季飲食 定價200元

 9 肝炎四季飲食 定價200元

 10 肥胖症四季飲食 定價200元

 11 膽囊炎、膽石症四季飲食 定價200元

傳統民俗療法

 1 神奇刀療法 定價200元

2 神奇拍打療法 定價200元

3 神奇拔罐療法 定價200元

 4 神奇艾灸療法 定價200元

 5 神奇貼敷療法 定價200元

 6 神奇薰洗療法 定價200元

7 神奇耳穴療法 定價200元

8 神奇指針療法 定價200元

9 神奇藥酒療法 定價200元

 10 神奇藥茶療法 定價200元

 11 神奇推拿療法 定價200元

12 神奇止痛療法 定價200元

 13 神奇天然藥食物療法 定價200元

 14 神奇新穴療法 定價200元

15 神奇小針刀療法 定價200元

 16 神奇刮痧療法 定價200元

17 神奇氣功療法 定價200元

品冠文化出版社

快樂健美站

柔力健身操
定價280元

2 自行車健康享瘦
自行車健康享瘦
定價280元

3 跑步鍛鍊走路減肥
定價280元

4 創造健康的肌力訓練
肌力訓練
定價220元

5 舒適超級伸展體操
定價280元

6 水中有氧運動
定價280元

完美身材
定價280元

8 創造超級兒童
超級兒童
定價280元

9 使頭腦變聰明
頭腦聰明
定價280元

10 防止老化的身體改造訓練
防止老化
定價280元

11 三個月塑身計畫
3週月塑身計畫
定價280元

12 懶人族瑜伽
定價280元

瑜伽
定價240元

14 忙裡偷閒練瑜伽卻袪病養生篇
瑜伽
定價240元

15 健身跑激發身體的潛能
健身跑
定價200元

16 中華鐵球健身操
中華鐵球健身操
定價180元

17 彼拉提斯健身寶典
彼拉提斯
定價280元

18 全身保健操+VCD
定價280元

瑜伽
定價180元

20 豐胸做自信女人
豐胸的自信女人
定價200元

21 輕鬆瑜伽治百病
輕鬆瑜伽治百病
定價280元

22 瑜伽秀體小品
Yoga
定價280元

23 熱舞瘦身小品
熱舞瘦身
Getting Slim
定價280元

24 整形打造美麗
整形打造美麗
Beauty
定價250元

運動精進叢書

1 怎樣跑得快

定價200元

2 怎樣投得遠

定價180元

3 怎樣跳得遠

定價180元

4 怎樣跳的高

定價180元

5 高爾夫揮桿原理

定價220元

6 網球技巧圖解

定價220元

7 排球技巧圖解

定價230元

8 沙灘排球技巧圖解

定價230元

9 撞球技巧圖解

定價230元

10 籃球技巧圖解

定價220元

11 足球技巧圖解

定價230元

12 羽毛球技巧圖解

定價220元

13 乒乓球技巧圖解

定價220元

14 曲線球與飛碟球

定價300元

15 街頭花式籃球

定價280元

16 精彩高爾夫

定價330元

17 巴西青少年足球訓練方法

定價230元

導引養生功

1 疏筋壯骨功+VCD
定價350元

2 導引保健功+VCD
定價350元

3 頤身九段錦+VCD
定價350元

4 九九還童功+VCD
定價350元

5 舒心平血功+VCD
定價350元

6 益氣養肺功+VCD
定價350元

7 養生太極扇+VCD
定價350元

8 養生太極棒+VCD
定價350元

9 導引養生形體詩韻+VCD
定價350元

10 四十九式經絡動功+VCD
定價350元

張廣德養生著作　每冊定價350元

全系列為彩色圖解附教學光碟

輕鬆學武術

1 二十四式太極拳+VCD
定價250元

2 四十二式太極拳+VCD
定價250元

3 八式十六式太極拳+VCD
定價250元

4 三十二式太極劍+VCD
定價250元

5 四十二式太極劍+VCD
定價250元

6 二十八式木蘭拳+VCD
定價250元

7 三十八式木蘭扇+VCD
定價250元

8 四十八式太極劍+VCD
定價250元

彩色圖解太極武術

1 太極功夫扇

定價220元

2 武當太極劍

定價220元

3 楊式太極劍

定價220元

4 楊式太極刀

定價220元

5 二十四式太極拳＋VCD

定價350元

6 三十二式太極劍＋VCD

定價350元

7 四十二式太極劍＋VCD

定價350元

8 四十二式太極拳＋VCD

定價350元

9 楊式十六式太極劍

定價350元

10 楊氏二十八式太極拳＋VCD

定價350元

11 楊式太極拳四十式＋VCD

定價350元

12 陳式太極拳五十六式＋VCD

定價350元

13 吳式太極拳五十六式＋VCD

定價350元

14 精簡陳式太極拳八式十六式

定價220元

15 精簡吳式太極拳三十六式 拳架·推手

定價220元

16 夕陽美功夫扇

定價220元

17 綜合四十八式太極拳＋VCD

定價350元

18 三十二式太極拳 四段

定價220元

19 楊式三十七式太極拳＋VCD

定價350元

20 楊氏五十一式太極劍＋VCD

定價350元

21 嫡傳楊家太極拳精練二十八式

定價220元

22 嫡傳楊家太極劍五十一式
定價220元

養生保健　古今養生保健法 強身健體增加身體免疫力

醫療養生氣功
定價250元

2 中國氣功圖譜
定價250元

3 少林醫療氣功精粹
定價250元

4 龍形實用氣功
定價220元

5 童戲增視強身氣功
定價220元

7 道家玄牝氣功
定價200元

仙掌秘傳祛療功
定價160元

9 少林十大健身功
定價180元

10 中國自控氣功
定價250元

11 醫療防癌氣功
定價250元

12 醫療強身氣功
定價250元

13 醫療點穴氣功
定價250元

中國八卦如意功
定價180元

15 正宗馬禮堂養氣功
定價420元

16 秘傳道家筋經內丹功
定價300元

17 三元開慧功
定價250元

18 防癌治癌新氣功
定價180元

19 禪定與佛家氣功修煉
定價200元

顛倒之術
定價360元

21 簡明氣功辭典
定價360元

22 八卦三合功
定價230元

23 朱砂掌健身養生功
定價250元

24 抗老功
定價230元

25 意氣按穴排濁自療法
定價250元

健身祛病小功法
定價200元

28 張氏太極混元功
定價250元

30 中國少林禪密功
定價200元

31 郭林新氣功
定價400元

32 八卦之源與健身養生
定價280元

33 現代原始氣功1
定價400元

定價300元

35 通靈功—養生祛病及入門功法
定價300元

37 太極內功養生法
定價180元

國家圖書館出版品預行編目資料

圍棋不傳之道—從業餘二段到業餘三段的躍進／劉乾勝 彭 忠 著
　　——初版，——臺北市，品冠文化，2008〔民97.08〕
　　面；21公分 ——（圍棋輕鬆學；10）
　　ISBN 978-957-468-627-8（平裝）
1. 圍棋
997.11　　　　　　　　　　　　　　　　　97010737

【版權所有・翻印必究】

圍棋不傳之道 —— 從業餘二段到業餘三段的躍進

著　　者／劉 乾 勝 彭　 忠
責任編輯／王 連 弟 高　 然
發 行 人／蔡 孟 甫
出 版 者／品冠文化出版社
社　　址／台北市北投區（石牌）致遠一路2段12巷1號
電　　話／（02）28233123・28236031・28236033
傳　　眞／（02）28272069
郵政劃撥／19346241
網　　址／www.dah-jaan.com.tw
E - mail ／ service@dah-jaan.com.tw
承 印 者／傳興印刷有限公司
裝　　訂／建鑫裝訂有限公司
排 版 者／弘益電腦排版有限公司
授 權 者／湖北科學技術出版社
初版1刷／2008年（民97年）8月

定　價／250元

●本書若有破損、缺頁寄回本社更換●

大展好書　好書大展
品嘗好書　冠群可期

大展好書　好書大展
品嘗好書　冠群可期